戦車の描き方―箱から描く戦車・装甲車輌 のテクニック

従零開始の 戦車繪畫 技法

Panzerkampfwagen VI Tiger Ausführung E, Type 90 tank, T-72 tank, and more...

夢野れい　Rei Yumeno

野上武志　Takeshi Nogami

吉原昌宏　Masahiro Yoshihara

横山アキラ　Akira Yokoyama

名城犬朗　Inuro Meijo

エアラ戦車　Aira Sensya

西岡知三　Tomozo Nishioka

從零開始的 戰車◆繪畫技法 目次

Pz.Kpfw.V Ausf.G　Pz.Brig.106 Feldherrnhalle, spring 1945

作者介紹

夢野 れい（Yumeno Rei）

插畫家、漫畫家。神戶藝術工科大學漫畫表現學科準教授。兵庫縣出身，畢業於大阪藝術大學設計學科。主要單行本著作有《サイコランド》（大日本絵画）、《グランドバンク》（中央公論社）、《GENERAL MACHINE》（美術出版社）等。亦跨足遊戲及動畫領域，擔任《2999年のゲームキッズ》（原作：渡邊浩貳）的原畫及《メガゾーン23 Part 3》的製作設計等。

pixiv ID ＝ 3040575　twitter：yumenoley

野上 武志（Nogami Takeshi）

1973年生於埼玉縣。漫畫家、插畫家。2000年以短篇作品《RUN MEROS RUN》出道。代表作有《蒼海の世紀》（同人誌）、《萌えよ！戦車学校》（イカロス出版，I～VII型，連載中）、《月の海のるあ》（少年画報社，共4集）、《セーラー服と重戦車》（秋田書店，共9集）、《まりんこゆみ》（星海社，1～7集，連載中）、《紫電改のマキ》（秋田書店，1～7集，連載中）、《ガールズ＆パンツァー リボンの武者》（角川，1～6集，連載中），以及擔任動畫《ガールズ＆パンツァー》的角色原案輔佐。日本漫畫家協會會員。

吉原 昌宏（Yoshihara Masahiro）

岡山縣出身。曾任職海運公司，辭去工作後，便擔任漫畫家弘兼憲史先生的助手，隨後以漫畫家的身分出道。目前在《歷史群像》（學研プラス）中以第二次世界大戰蘇聯空軍女性駕駛員為主題，連載《戦場伝説／翼をもつ魔女》，並在雜誌《ネイビーヤード》（大日本絵画）連載《軍艦ユニフォーム雑記帳》。主要單行本作品有《エクリプス・太陽が欠ける日》（學研プラス）、《特殊任務飛行隊KG200》、《ミリタリー雑具箱》、《ミリタリー雑具箱・2》（大日本絵画）。

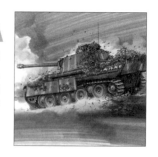

横山 アキラ（Yokoyama Akira）

漫畫家，插畫家。埼玉縣出身。累積助手經驗後，在《週刊少年チャンピオン》出道。擅長畫汽車和機車，常為專門雜誌繪製大量稿件。主要單行本作品有《制霸せよ！世界最高峰レース》（宙出版）等。

名城 犬朗（Meijou Inurou）

戰車的外形反映出怎樣的技術背景，在假定戰鬥環境中追求怎樣的目標強度？名城犬朗致力於考量這些重點，繪製成人向同人誌。

個人網頁：http://pk510.akazunoma.com/

エアラ戦車（Eara Sensya）

插畫家。東京都出身。繪製手機遊戲插畫出道。參與《ワールド・オブ・タンクス》及《ミリタリークラシックス》的專欄，以及Rekishimon Games推出的卡牌遊戲《BATTLESHIP CARNIVAL》。

西岡 知三（Nishioka Tomozou）

插畫家、漫畫家。大阪府出身。神戶藝術工科大學漫畫表現學科兼任講師，畢業於同大學。擔任網路連載漫畫《フィンガーナイツ》（DeNA，マンガボックス）的主助手。

I

How To Draw Tanks

基本篇

01 來畫德國重戰車虎式戰車吧

　　「虎式戰車」是活躍於第二次世界大戰的德軍戰車，在電影和動畫作品中都很受歡迎。大家或許會覺得虎式戰車的外形複雜到不易繪製，其實不然，因為整輛戰車都只是用單純的立體形狀組合而成而已。本章以虎式戰車為例，教大家基本的戰車畫法。只要確實理解戰車的立體組成構造，而非一味地臨摹資料照片，就有辦法畫出各種角度的戰車。

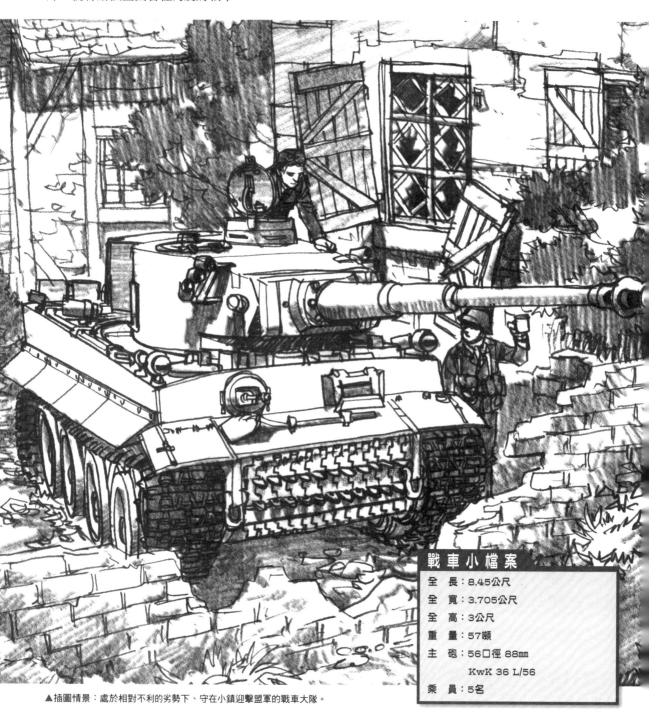

戰車小檔案

全　長：	8.45公尺
全　寬：	3.705公尺
全　高：	3公尺
重　量：	57噸
主　砲：	56口徑 88mm KwK 36 L/56
乘　員：	5名

▲插圖情景：處於相對不利的劣勢下，守在小鎮迎擊盟軍的戰車大隊。

簡化複雜的戰車構造，瞭解整體外形

⊕ 思考簡化後的形狀 ·····················

戰車上裝有大量的配備，組合成極為複雜的形狀。不過，只要把瑣碎的零件全部取下，觀察各部位的原始形狀，就會發現戰車的構造絕對沒有想像中複雜。初學者先從「簡化」戰車構造開始著手吧！

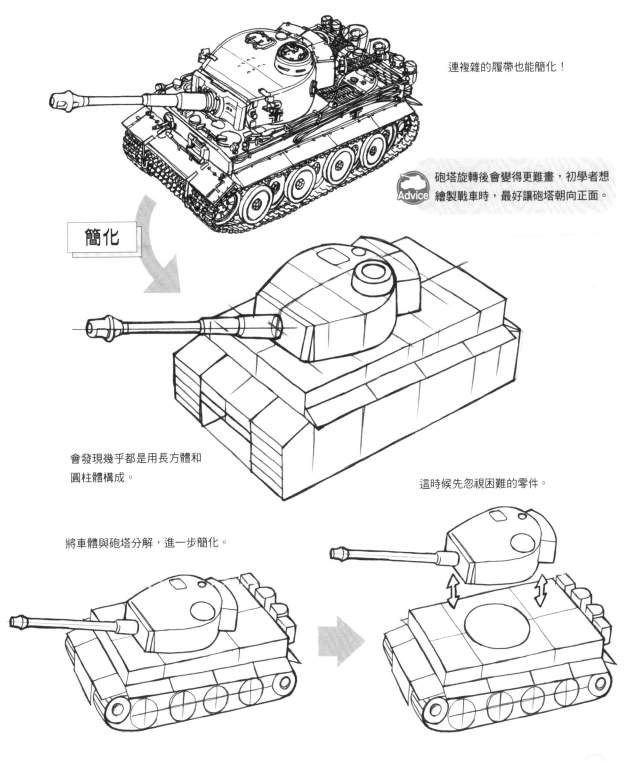

連複雜的履帶也能簡化！

Advice 砲塔旋轉後會變得更難畫，初學者想繪製戰車時，最好讓砲塔朝向正面。

簡化

會發現幾乎都是用長方體和圓柱體構成。

這時候先忽視困難的零件。

將車體與砲塔分解，進一步簡化。

⊕ 分解成積木般的單純形狀

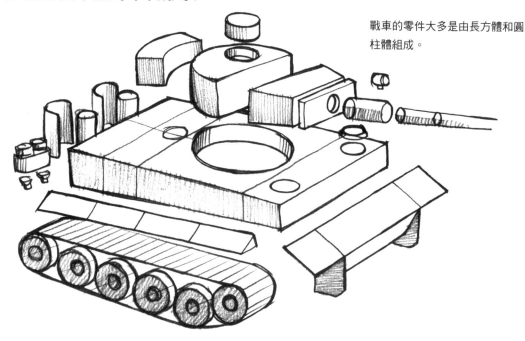

戰車的零件大多是由長方體和圓柱體組成。

也就是說，長方體和圓柱體的繪製功力，將大幅影響戰車圖的完成度。先來確認自己能畫到怎樣的程度吧！

❶ 是否能畫出各種角度的長方體跟圓柱體呢？

❷ 是否能畫出用單純的立體圖形增減而成的物體呢？

❌ 《畫得像下面這樣的人請注意！》

 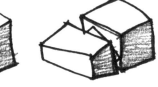

長方體的線條角度和方向有一定的規則。
請確認是否有統一感。

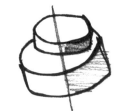 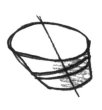

圓柱體是旋轉體，會有軸心。請仔細思考旋轉
的模樣。

⊕ 從後方觀看的模樣

戰車後半部引擎附近的形狀非常複雜。
把包含履帶的車體簡化成長方體,並把
砲塔和砲身簡化成圓柱體。

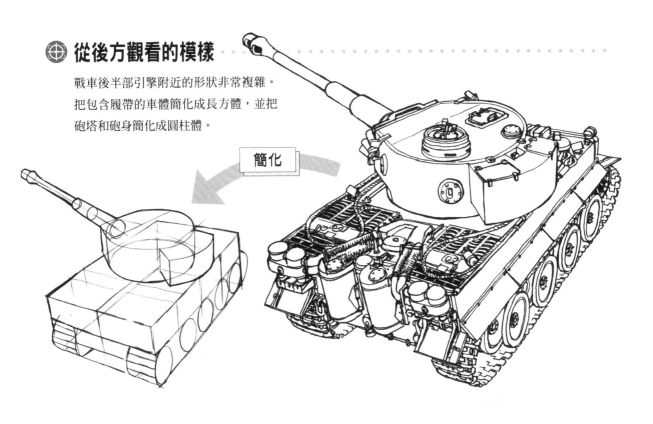

簡化

⊕ 學習繪製各種角度的戰車

用單純的圖形練習畫各種角度的戰車。

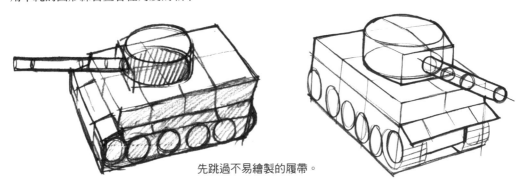

先跳過不易繪製的履帶。

 Advice 繪製立體戰車時,刻意把看不到的
面跟線也畫出來。

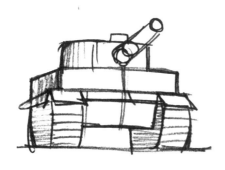

一開始不必考慮長度和比例。
畫久了自然能掌握正確的模樣。

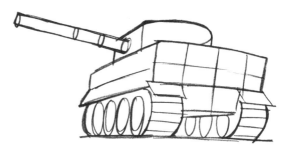

《確認自己畫出來的戰車有哪些問題》

「形狀歪斜」、「零件的大小和位置不統一」、「看起來很弱」等，無法畫出心目中理想的戰車，但這對初學者來說是很正常的。

容易拘泥在戰車的細部零件上，導致整體失去了平衡。瞭解戰車的基本形狀，不斷練習畫到自己滿意為止。

從正面看來，戰車左右完全對稱，也因此相對難畫。畫出些許立體感，留意砲身的角度。

從斜方看過去的戰車果然很難畫。不要搞錯前後的零件大小，以及看得到的面。

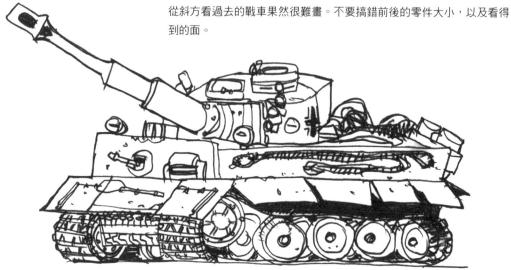

忽視這些問題，不斷反覆練習，也許每次都能畫出同樣角度的戰車，而且說不定還能畫出不錯的戰車圖。不過，最好還是先掌握基本的立體作畫方法，才有辦法畫出更有氣勢的戰車。

⊕ 學會畫車體的基本型態「長方體」

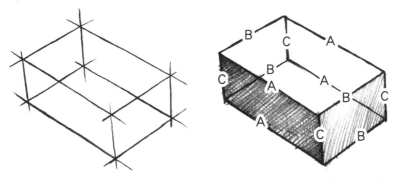

構成平面的AB線和垂直的C
線。在沒有畫成透視圖的狀態
之下，這些線條都呈平行。

盡量不要用尺規直接作畫，線條稍微歪斜也沒關係，整體尺寸偏小也無妨。畫出藏在內部的線條，調整整體平衡感。

⊕ 畫出長方體的透視線

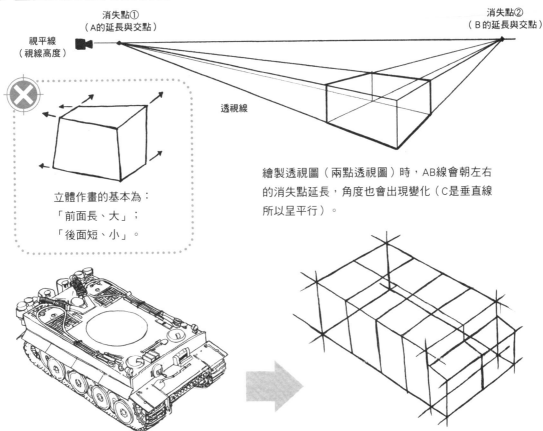

繪製透視圖（兩點透視圖）時，AB線會朝左右的消失點延長，角度也會出現變化（C是垂直線所以呈平行）。

只取出戰車的車體後，會得到左上圖。為了方便理解車體構造，請試著將之簡化並畫上格子狀的線條（格線）。在無畫透視線的情況下，格線會呈平行；在有畫透視線的情況下，格線的角度會有一定比例的變化。確認角度有無異樣感，若未感到異樣，就沒必要畫到消失點。

⊕ 試著把砲塔裝在車體上 ····································

砲塔從上往下看的樣子。拆掉前後零件就是一個圓形,以此為基準繪製。

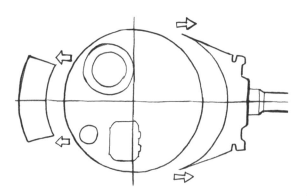

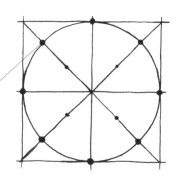

交點

用正方形圍住正圓後,將之分割成8等分。在圓與對角線的交點上做記號。交點(記號)通過從對角線中心看來約三分之二處的外側。

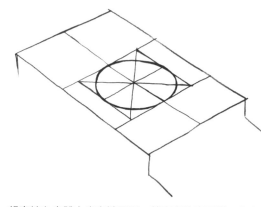

想直接在車體上畫出橢圓形,其實意外地困難。先畫正方形和對角線後,再畫出圓形,就能掌握正確的砲塔位置。

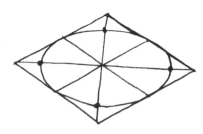

繪製斜正方形後,畫出對角線,接著畫出同於上圖,交點通過從對角線中心看來約三分之二處外側的圓。當從斜角看來時,此圓會呈橢圓形。

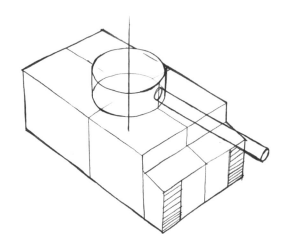

只要如旁所示畫出有厚度的橢圓形,就能將砲塔直挺挺地裝在車體上。

依照中心軸,在上方畫出同樣的橢圓,即能完成有厚度的圓柱體。

⊕ 來練習畫砲塔吧

理解圓柱體構造後，就來把圓柱體畫得更像虎式戰車的砲塔吧！

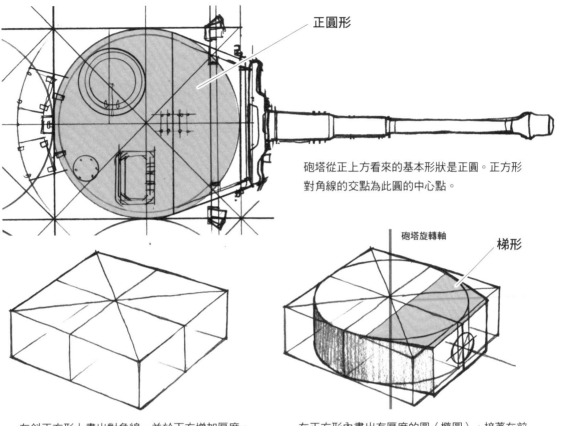

正圓形

砲塔從正上方看來的基本形狀是正圓。正方形對角線的交點為此圓的中心點。

梯形

砲塔旋轉軸

在斜正方形上畫出對角線，並於下方增加厚度。

在正方形內畫出有厚度的圓（橢圓），接著在前方多畫同樣有厚度的梯形。

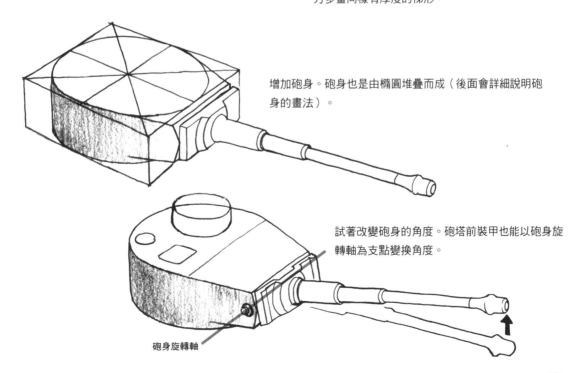

增加砲身。砲身也是由橢圓堆疊而成（後面會詳細說明砲身的畫法）。

試著改變砲身的角度。砲塔前裝甲也能以砲身旋轉軸為支點變換角度。

砲身旋轉軸

履帶的畫法《基礎篇》── 先理解簡化後的形狀

一般人容易過度糾結履帶複雜的構造，先理解簡化後的形狀，再練習畫簡單的履帶吧。

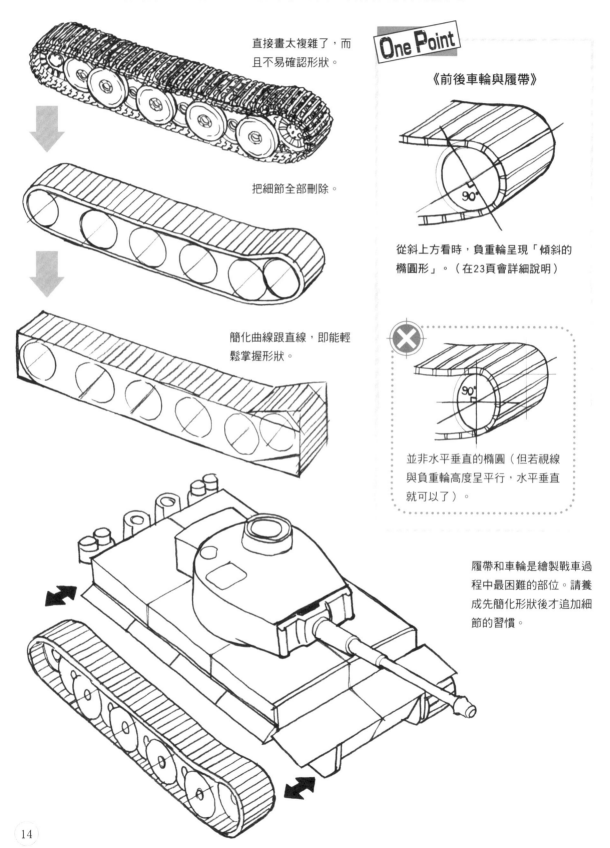

直接畫太複雜了，而且不易確認形狀。

把細節全部刪除。

簡化曲線跟直線，即能輕鬆掌握形狀。

《前後車輪與履帶》

90°

從斜上方看時，負重輪呈現「傾斜的橢圓形」。（在23頁會詳細說明）

90°

並非水平垂直的橢圓（但若視線與負重輪高度呈平行，水平垂直就可以了）。

履帶和車輪是繪製戰車過程中最困難的部位。請養成先簡化形狀後才追加細節的習慣。

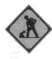

《參考三面圖》

想確認各零件的形狀和尺寸時,「三面圖」能派上非常大的用場。不過,我們很難透過三面圖繪製立體圖形。

能從圖面得知的特徵是「砲塔的圓幾乎位於車體的正中央」,以及「車體上部呈水平,能以長方形為作畫基準」。另外也必須仔細觀察車輪的尺寸和間隔。

利用平面圖繪製戰車時,以上面、側面或前面其中一面為基準,畫出立體感。

練習作畫時,並非以「追求製圖般的正確性」為目標,而是要「用最少的線條畫出最逼真的模樣」。

注意視角高度繪製戰車

視角高度就是「看起來的樣子」，也就是所謂的「視平線」。從上往下看戰車，跟從下往上看戰車，視平線也會出現變化。

從下往上看戰車。視角高度（視平線）為地面高度。地面為水平，戰車左右的透視線朝上延伸，形成角度。

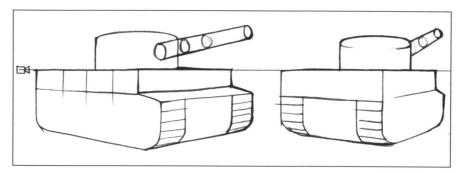

從側面看戰車。視角高度（視平線）在車體上部。車體上部為水平，該處上下的透視線形成角度。

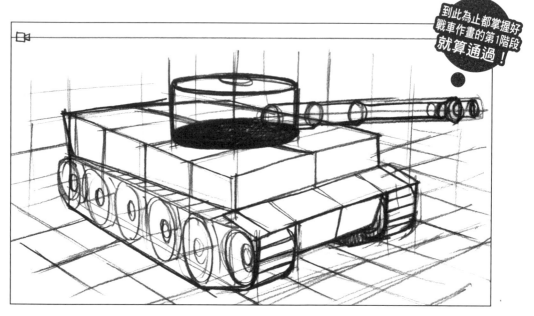

到此為止都掌握好戰車作畫的第1階段 就算通過！

從稍高的角度看戰車。視角高度（視平線）在車體上方，透視線朝下形成角度。配合戰車的透視線，在周圍也畫出線條，能讓背景繪製作業更省力。最好把到此為止的內容視為戰車作畫的首要目標。

讓砲塔旋轉

砲塔轉到斜面或側面的戰車不易繪製。透過單純的立體作畫法，尋找最逼真的砲塔繪製方式。

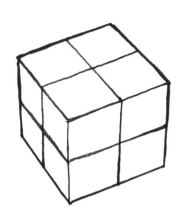

4個立方體，疊成兩層的狀態。

轉動上層後，作畫將變得困難。

可能會畫出上層看似浮起或陷入下層的樣子。

《用透試圖法確認》

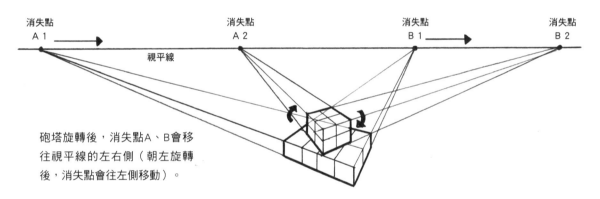

砲塔旋轉後，消失點A、B會移往視平線的左右側（朝左旋轉後，消失點會往左側移動）。

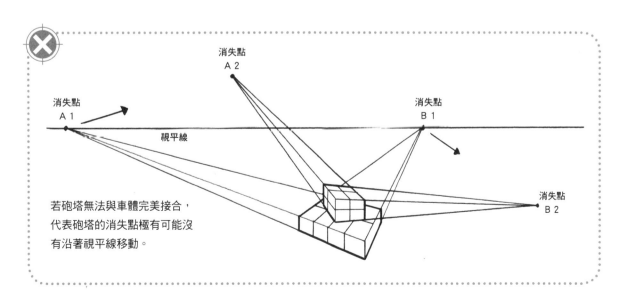

若砲塔無法與車體完美接合，代表砲塔的消失點極有可能沒有沿著視平線移動。

用格線繪製旋轉的砲塔 ·

《朝向正面的砲塔》

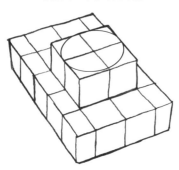

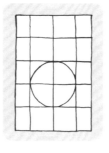

從正上方看來的車體
及砲塔格線。

《轉向側面的砲塔》

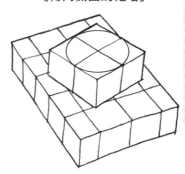

砲塔旋轉,圓也會
跟著旋轉。

《從平面繪製旋轉的砲塔》

應用12頁介紹的砲塔繪製方式,即能畫出筆直的旋轉砲塔。

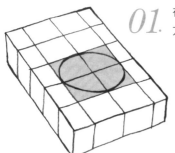

01. 在車體上面畫出從斜上
方看來的正方形。

02. 依照圓旋轉後
(橢圓)的橫直
線畫出正方形。

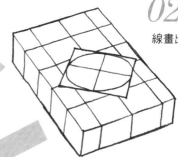

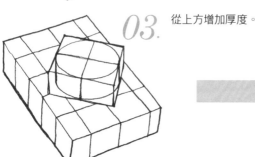

03. 從上方增加厚度。

04. 在圓上增加梯形零件。

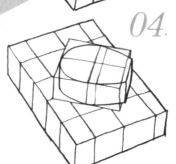

完成

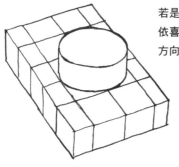

若是圓筒形的砲塔,可
依喜好將砲身裝在不同
方向。

不管把砲身裝在哪
個方向,圓柱體的
形狀都不會改變。

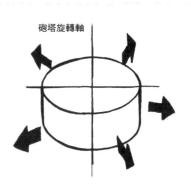

砲塔旋轉軸

在砲塔上裝砲身

在砲塔上裝砲身。一開始最好先用呈水平的砲身練習作畫。依照砲塔透視線的角度繪製砲身。

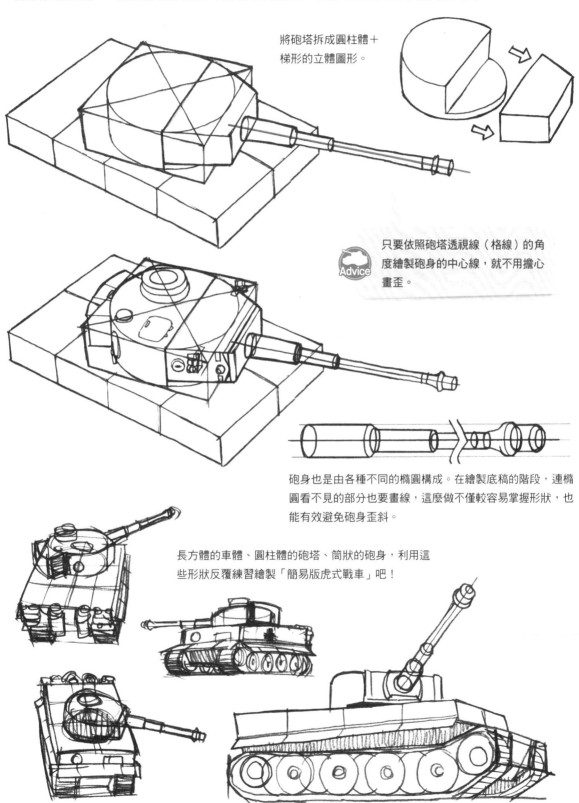

將砲塔拆成圓柱體＋梯形的立體圖形。

Advice 只要依照砲塔透視線（格線）的角度繪製砲身的中心線，就不用擔心畫歪。

砲身也是由各種不同的橢圓構成。在繪製底稿的階段，連橢圓看不見的部分也要畫線，這麼做不僅較容易掌握形狀，也能有效避免砲身歪斜。

長方體的車體、圓柱體的砲塔、筒狀的砲身，利用這些形狀反覆練習繪製「簡易版虎式戰車」吧！

⊕ 砲身構造與細節重現

砲塔和砲身會影響戰車的帥氣程度,一定要練習到能完美作畫為止。

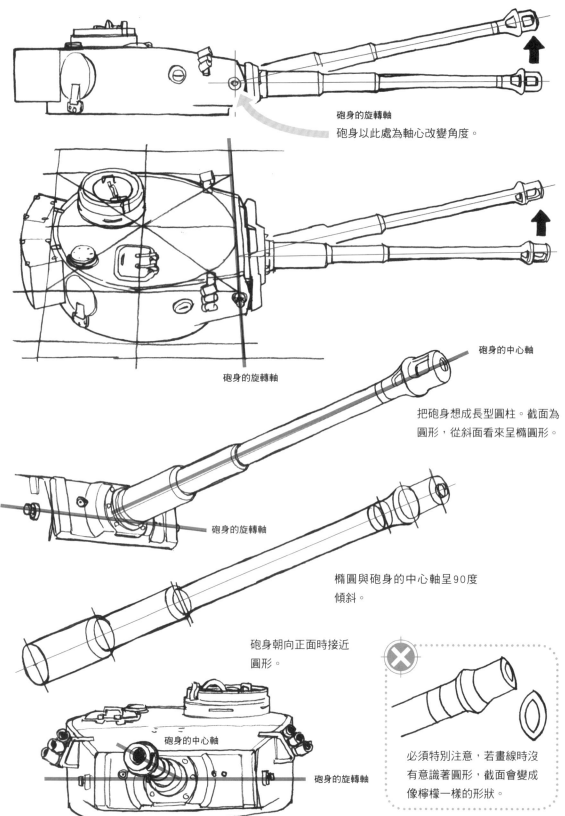

砲身的旋轉軸

砲身以此處為軸心改變角度。

砲身的旋轉軸

砲身的中心軸

把砲身想成長型圓柱。截面為圓形,從斜面看來呈橢圓形。

砲身的旋轉軸

橢圓與砲身的中心軸呈90度傾斜。

砲身朝向正面時接近圓形。

砲身的中心軸

砲身的旋轉軸

必須特別注意,若畫線時沒有意識著圓形,截面會變成像檸檬一樣的形狀。

《圓頂》 圓頂是由以中心軸為基準、大小不一的圓（橢圓）所組成。

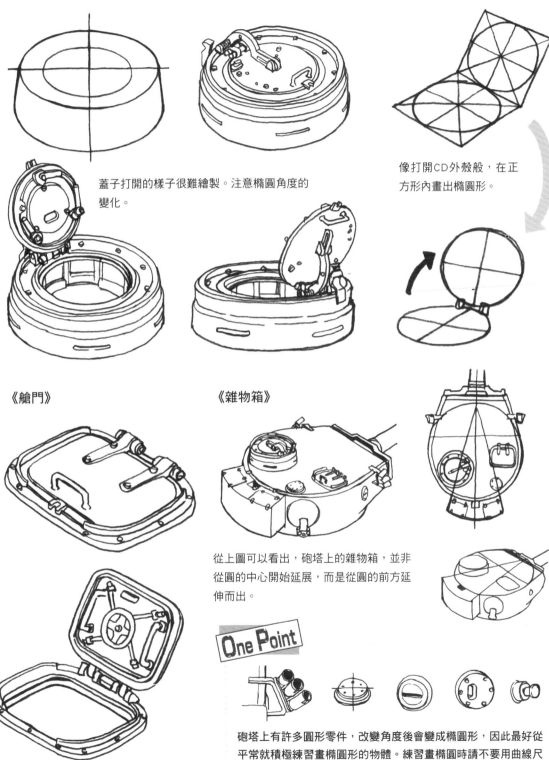

蓋子打開的樣子很難繪製。注意橢圓角度的變化。

像打開CD外殼般，在正方形內畫出橢圓形。

《艙門》

《雜物箱》

從上圖可以看出，砲塔上的雜物箱，並非從圓的中心開始延展，而是從圓的前方延伸而出。

One Point

砲塔上有許多圓形零件，改變角度後會變成橢圓形，因此最好從平常就積極練習畫橢圓形的物體。練習畫橢圓時請不要用曲線尺規，而是直接手繪。

⊕ 瞭解履帶的功能

繪製戰車時，最麻煩又最難畫的部分正是「履帶」。履帶也被稱為連續軌道，由金屬履板構成的鏈環圍住動輪及誘導輪，是一種以旋轉方式移動的驅動裝置。

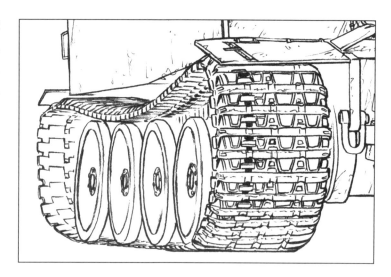

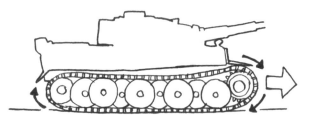

無履帶的動輪只會空轉，戰車無法前進。

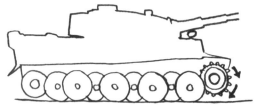

用履帶使戰車的動輪旋轉，帶動戰車前進。

《履帶外側》

《履帶內側》

每種戰車的履帶形狀都不同，拆開後的形狀也非常複雜。掌握履帶連接時的模樣，學會融會貫通吧！

繪製負重輪 ── 負重輪是個斜橢圓形

拆下虎式戰車的履帶後，會看到層層堆疊的負重輪（誘導輪），從斜面看來就像橢圓形的大集合。

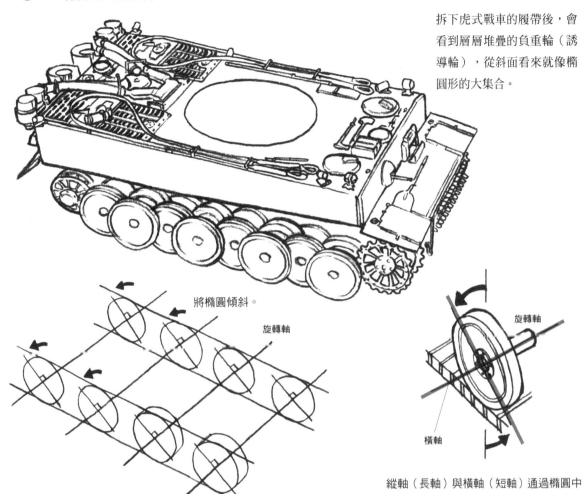

將橢圓傾斜。

旋轉軸

旋轉軸

橫軸

縱軸（長軸）與橫軸（短軸）通過橢圓中心，其中橫軸與旋轉軸交會。

從斜面看來誘導輪呈橢圓形，但並不是正橢圓形，而是要以橫向的透視線（誘導輪的旋轉軸）為中心使之傾斜。

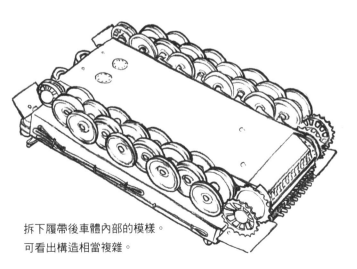

拆下履帶後車體內部的模樣。
可看出構造相當複雜。

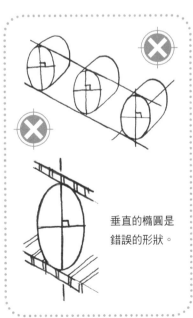

垂直的橢圓是錯誤的形狀。

⊕ 負重輪的位置與履帶的細節重現 ···

《從側面看動輪、誘導輪、履帶的簡略圖》

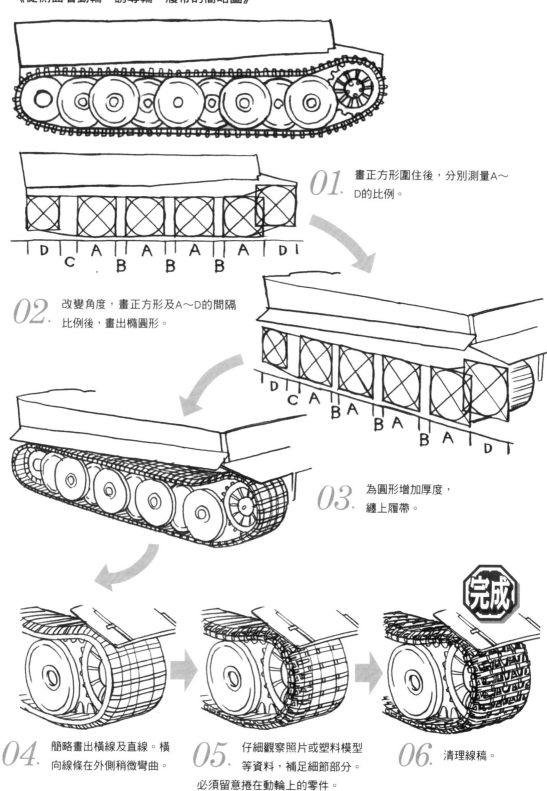

01. 畫正方形圍住後，分別測量A～D的比例。

02. 改變角度，畫正方形及A～D的間隔比例後，畫出橢圓形。

03. 為圓形增加厚度，纏上履帶。

完成

04. 簡略畫出橫線及直線。橫向線條在外側稍微彎曲。

05. 仔細觀察照片或塑料模型等資料，補足細節部分。必須留意捲在動輪上的零件。

06. 清理線稿。

在單純的長方體上畫格線，重現車體的細節部分。

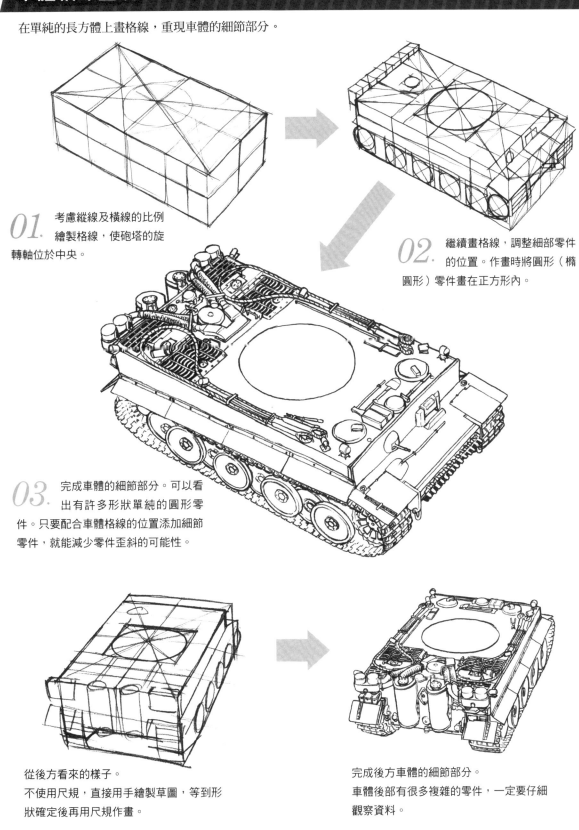

01. 考慮縱線及橫線的比例繪製格線，使砲塔的旋轉軸位於中央。

02. 繼續畫格線，調整細部零件的位置。作畫時將圓形（橢圓形）零件畫在正方形內。

03. 完成車體的細節部分。可以看出有許多形狀單純的圓形零件。只要配合車體格線的位置添加細節零件，就能減少零件歪斜的可能性。

從後方看來的樣子。
不使用尺規，直接用手繪製草圖，等到形狀確定後再用尺規作畫。

完成後方車體的細節部分。
車體後部有很多複雜的零件，一定要仔細觀察資料。

⊕ 繪製裝備

先畫出格線後，再用正方形和橢圓形繪製細部零件。

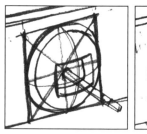

《車體前方》

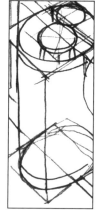 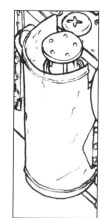

注意前方球型機槍座的圓形表現方式。

操縱席的觀察窗基本上是由菱形構成。

《車體後方》

後方的消音器罩是虎式戰車的重要設計之一，一定要確實畫出完整的形狀。

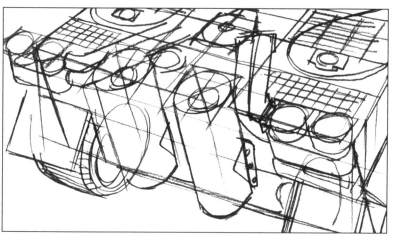

《頭燈》

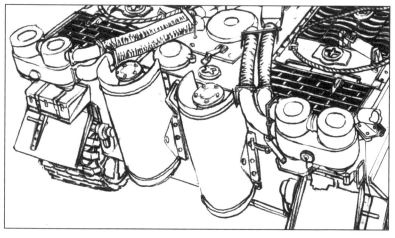

繪製複雜的車體後部時，應先大致決定各零件的位置後，再調整整體的平衡感，補足細節部分。

頭燈和煙霧彈發射器都是戰車的重要裝備，不過這些零件的體型都很小，繪製整體戰車圖時不必太拘泥這些細節。

《車體上面前方》

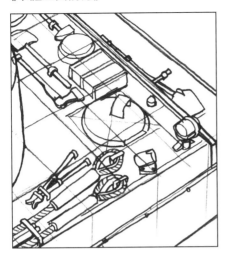

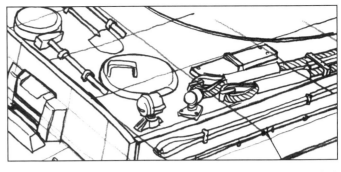

戰車上搭載了各式各樣的裝備，若逐一描繪，恐造成零件位置與車體產生偏移，或導致整體平衡感失調。一定要按照畫在車體上的格線繪製裝備。

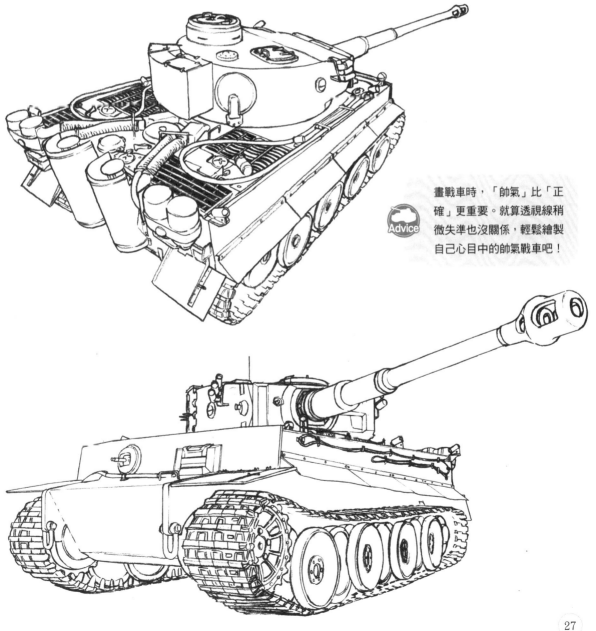

Advice

畫戰車時，「帥氣」比「正確」更重要。就算透視線稍微失準也沒關係，輕鬆繪製自己心目中的帥氣戰車吧！

戰車與視線距離的遠近，會影響到戰車在他人眼中的模樣。依照想繪製的場景畫出最適當的戰車。

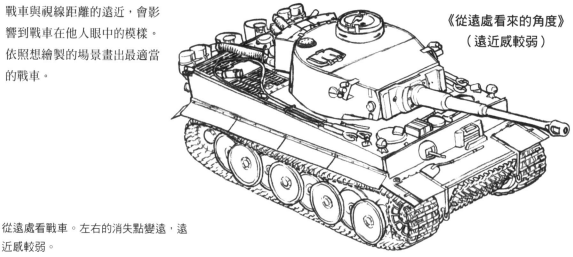

《從遠處看來的角度》
（遠近感較弱）

從遠處看戰車。左右的消失點變遠，遠近感較弱。

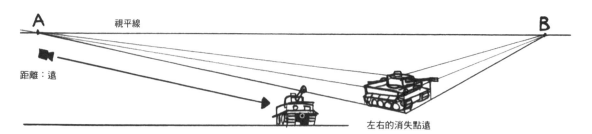

A
視平線
B

距離：遠

左右的消失點遠

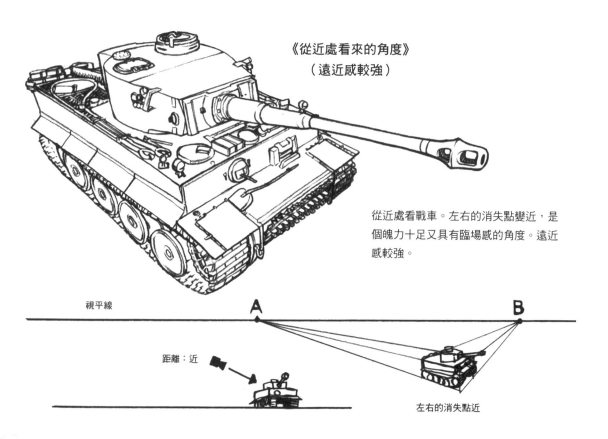

《從近處看來的角度》
（遠近感較強）

從近處看戰車。左右的消失點變近，是個魄力十足又具有臨場感的角度。遠近感較強。

視平線
A
B

距離：近

左右的消失點近

依照場面改變遠近感

畫出從瞄準器看到的「樣貌」，也就是無遠近感的平面畫。

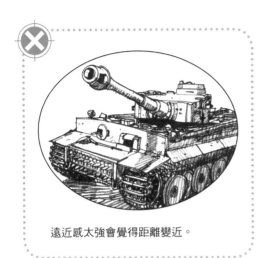

遠近感太強會覺得距離變近。

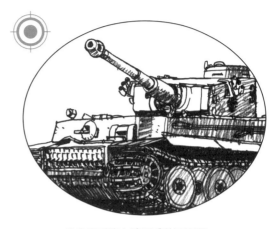

畫出幾乎沒有遠近感的平面圖。

望遠鏡看出去的畫面也是這樣。

Advice 同時出現戰車跟人物的圖可用廣角（遠近感較強）增加臨場感。

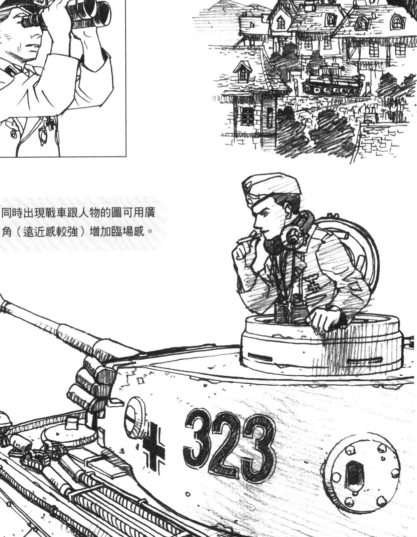

02 大家想畫怎樣的戰車圖呢？

「想畫出帥氣的戰車圖」——具體來說到底是怎樣的圖呢？從本頁開始，試著將帥氣的戰車圖與各種條件結合。

戰車圖的類型

三面圖

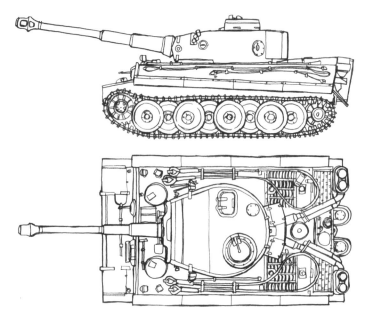

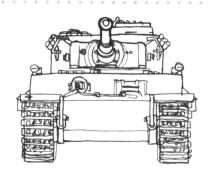

「反正我就是想畫出最正確的戰車」——有如此堅持的人，可先從三面圖開始學起，再來看是要學習透視圖的作圖方法，還是要挑戰電腦3D作畫。

⊕ 想畫有人物的戰車圖

果然還是要有人物陪襯才能凸顯出戰車的魅力。這時候必須留意戰車與人物體型的差異，配合車體尺寸繪製人物。

難易度較高，但能為戰車圖賦予「故事性」及「有乘員的真實感」。

⊕ 想畫以人物為主的戰車圖

戰車的體型比人類大非常多，若想讓戰車和人物出現在同個畫面裡，就必須特別留意配置方式。參考下列例圖，想想有哪些注意點吧。

《例①》

我們很難在人物以外的空白處添加戰車，因為人物和戰車的體型相差太大，只能畫出戰車的一小部分，如此一來將很難讓人看出這是一台戰車。

《例②》

為了畫出戰車的整體樣貌而將車體縮小，使之位於遠處，將無法表現出戰車的重量感與魄力。

《例③》

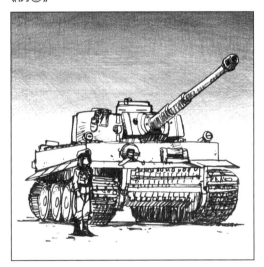

若以戰車為主角，人物會相對縮小，無法畫出臉部表情等細節。

不要直接在人物背景的空白處畫戰車，而是要以「自己想畫的場面」為主，仔細思考畫面的配置方式。最好先畫出大量的草圖，尋找最有魅力的角度。

具有空間感的戰車圖 —— 繪製背景

繪製戰車風景畫的重點為「表現出空間感」，並注意遠近感，營造出逼真的戰場情景。

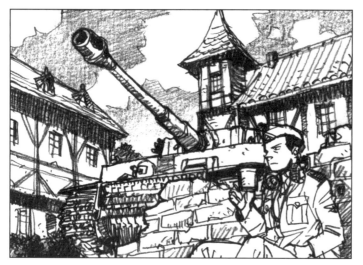

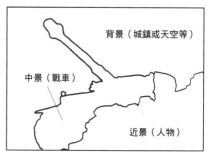

試著將圖上的各種要素依距離分割後，能分成3個區域。從前方看來依序為近景、中景及背景。

《分層示意圖》

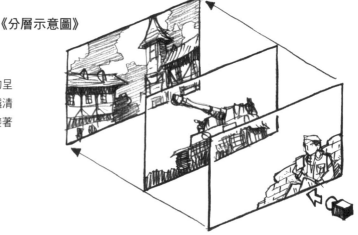

像電腦繪圖般，用分層構造思考畫面的呈現方式。只要明白越近的物件越大、越清晰，越遠的物件越小、越模糊即可。接著再決定想呈現的畫面重點。

近景＋中景＋遠景。注意別讓人物看起來太龐大或讓戰車看起來太小，加深前方人物的輪廓。

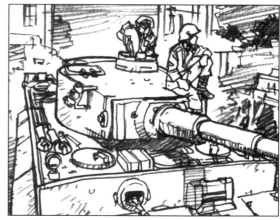

近景＋背景。想呈現的部分（人物）的周圍戰車及背景應畫得格外簡潔。

⊕ 將戰車上的
格線延長繪製背景

雖然已經學會戰車的畫法了，但還不會繪製背景。我們可以依照戰車的透視線增加格線（格子），藉此完成背景作畫。

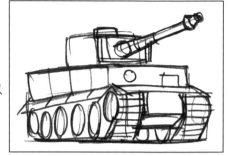

畫出簡單的戰車外形，此時還不用繪製細節部分。

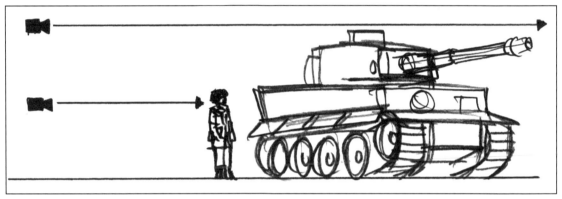

決定視角高度。A：比戰車稍微高一點。B：站立士兵的眼睛高度。

《A》

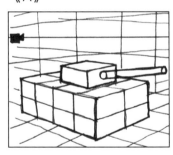

A：視平線比戰車稍微高一點。在周圍畫出跟戰車車體線呈平行的透視線，在整體畫面畫出格線（格子）。

B：視平線與士兵的雙眼同高。在視平線的上下分別畫出不同角度的透視線。

《B》

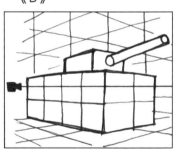

視平線

01. 在此以《A》為例，說明繪製背景的方法。先畫出戰車的基本形狀，沿著車體的輪廓畫出透視線，使格線增加。與透視線呈水平的高度為視平線。

02. 依照格線補足背景細節。準備歐洲街景寫真集當成畫背景的參考資料。並非直接臨摹照片，而是先掌握建築物的特徵（窗戶、門、屋頂、建築素材等）後，再將建築物配置在格線上。

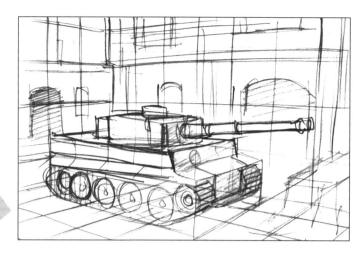

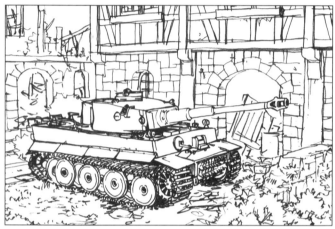

03. 線稿完成。設定背景為廢墟。邊思考木材、石塊、灰泥等素材崩塌或燒毀的模樣邊繪製。

完成

04. 增加舊化處理及陰影後完成。

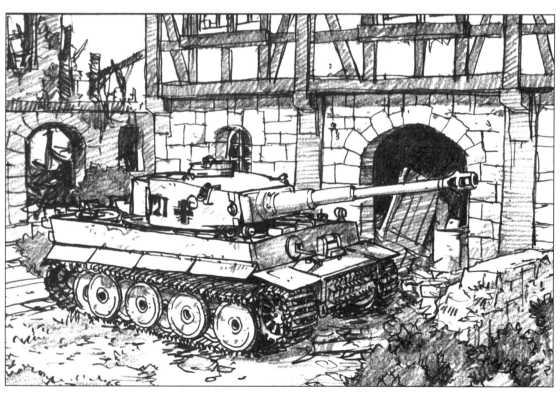

戰車的背景

整張圖裡只有戰車總覺得還缺了點什麼。收集資料照片，來練習畫背景吧！不要只從網路上找資料，還可以網羅書籍、歷史文獻、塑料模型等資料，總之越多越好。

實際出現過戰車的地方或城鎮等。不要畫1945年以後才出現的建築物。

石塊、磚塊瓦礫、木材等。在畫習慣之前意外地不容易上手。

遠景的山、天空、雲等。

植物等自然風景。自然環境是常見的戰車藏身處，最好熟悉繪製方式。

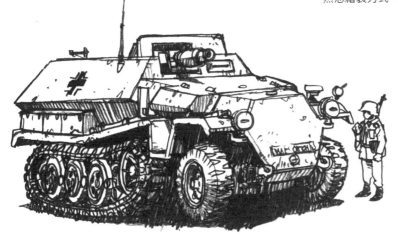

當然，還必須收集士兵的裝備、軍服、戰車以外的車輛、補給基地等各式各樣的資料。

不侷限在單純的圖畫，進一步繪製有人物及戰場情景的「漫畫」，絕對能不斷提升畫技。

在作畫及後期處理下功夫

在使用的畫材種類及處理光、影等細節下功夫，繪製各種不同的戰車場面。
改變陰影樣式，能使戰車的魅力大增。

用鉛筆繪製線稿。
塗上陰影等。

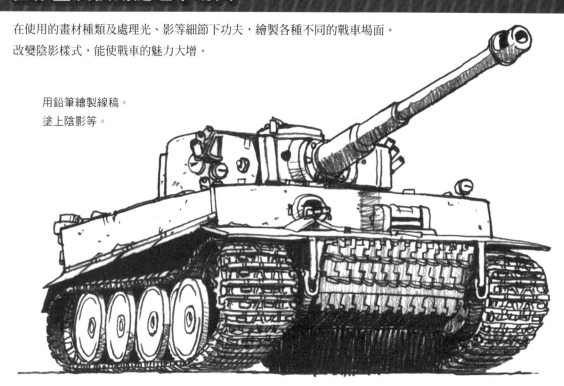

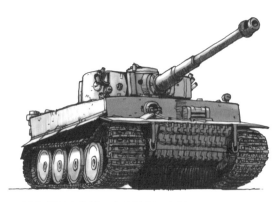

用灰階呈現陰影。光線從左邊照射。

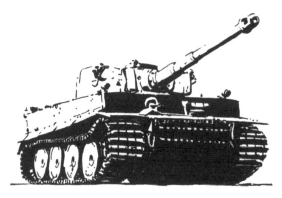

用墨筆上線。完成黑白對比強烈的炎熱沙漠形象。

逆光的虎式戰車。光線照在左側後方。

右邊正對光線的狀況。

描繪戰車的戰鬥場面

除了佇立不動的戰車以外，也來挑戰魄力十足的戰鬥場面吧！可以像漫畫一樣畫出爆炸特效和速度線。

射擊場面。砲身前端會變得極為明亮，表現出強光與影子的對比。漫畫跟動畫常用這種手法。

爆炸的衝擊和煙霧都不容易表現。漫畫可補充效果音。

前進場面。不同於汽車，戰車履帶的活動方式相當獨特。

煙和煙幕都是效果絕佳的戰車圖素材。注意從前方往後面延伸的朦朧感。

遭破壞的戰車。戰車的裝甲厚重，損毀部位通常是可動處或裝甲較薄的上部。損壞的碎片會從爆炸部位呈放射狀射出。

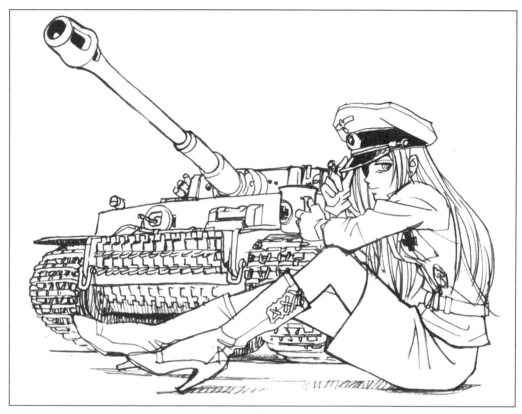

海報女郎風格的戰車圖。可將喜歡的人物與戰車自由結合。

透過戰車的維修場景也能表現出人物的魅力。雖然戰車周圍不易繪製，但能凸顯出人物的魅力，充分展現出故事與世界觀。

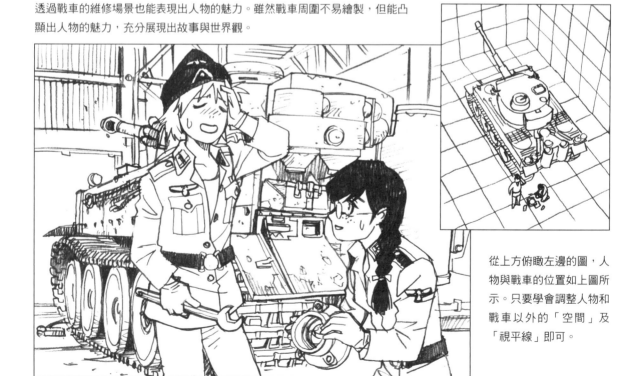

從上方俯瞰左邊的圖，人物與戰車的位置如上圖所示。只要學會調整人物和戰車以外的「空間」及「視平線」即可。

03 繪製多台戰車

　　前面介紹了單輛戰車的畫法，接著來挑戰繪製多輛戰車。當戰車隊進入戰鬥狀態時，可以只有單輛戰車做出不同的動作。不過，從下方的圖《A》可以看出，就算多畫一輛長得一模一樣的戰車，畫面也不會變得更生動，還有可能被人質疑繪師偷工減料。若像圖《B》一樣用電腦軟體將畫像放大或縮小後貼進畫面，也會因為不符合遠近法而產生異樣感，線條的粗細也會出現變化。要如何繪製多輛戰車才好呢？以下跟大家詳細說明。

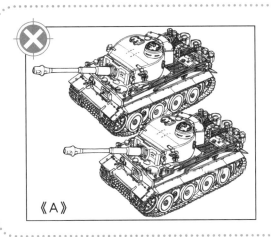
《A》

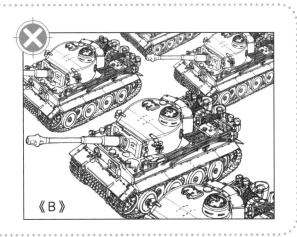
《B》

高視線角度

先畫出簡單的戰車形狀，確認構圖有無歪斜。

以前方的車體線條為基準，在地面增加格線（格子）。注意後方的戰車有沒有浮起或陷入地面，並確認體型有沒有太大或太小。

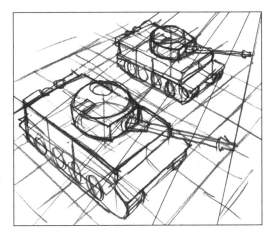

試著用線條連接兩輛戰車的各部位（砲塔前端與基部、車體前端與後部等），若接起的線條整齊到一定程度（從後方到前方呈扇形擴展）就沒問題；若線條不夠整齊，代表該部位處於歪斜狀態。

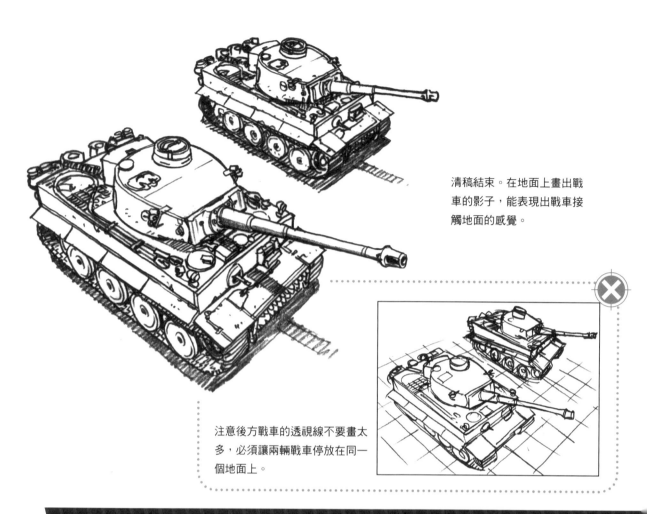

清稿結束。在地面上畫出戰車的影子，能表現出戰車接觸地面的感覺。

注意後方戰車的透視線不要畫太多，必須讓兩輛戰車停放在同一個地面上。

低視線角度

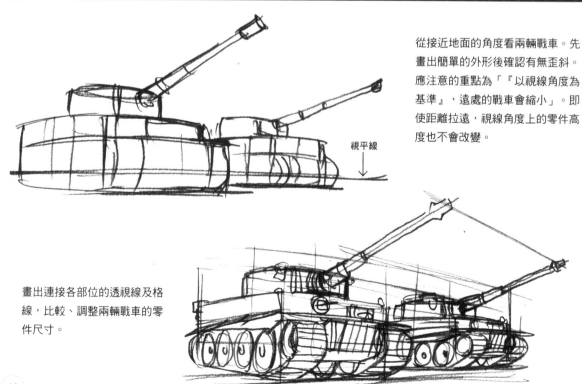

從接近地面的角度看兩輛戰車。先畫出簡單的外形後確認有無歪斜。應注意的重點為「『以視線角度為基準』，遠處的戰車會縮小」。即使距離拉遠，視線角度上的零件高度也不會改變。

視平線

畫出連接各部位的透視線及格線，比較、調整兩輛戰車的零件尺寸。

清稿完成。即使平行停靠，車輪角度也不
同，橢圓的厚度也會因此出現變化。

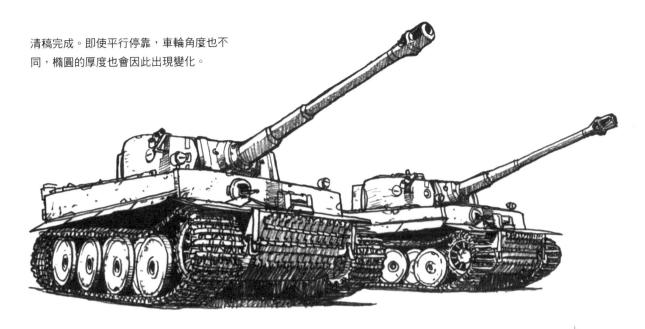

注意前方跟後方的零
件大小及位置，小心
不要出現偏差。

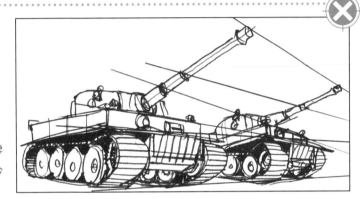

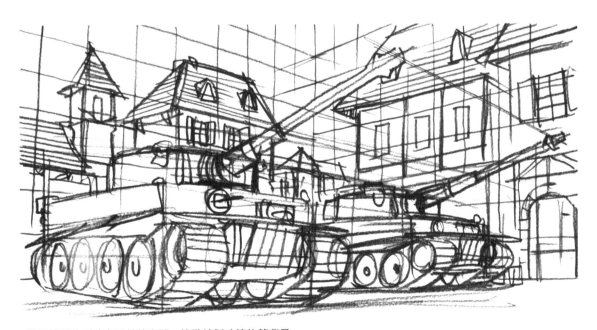

將格線延伸到戰車以外的空間，挑戰繪製建築物等背景。

《透視線的消失點太遠，無法畫出來……》

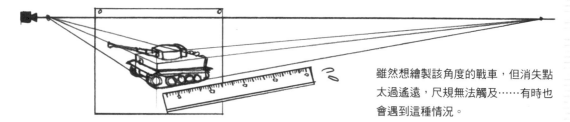

雖然想繪製該角度的戰車，但消失點太過遙遠，尺規無法觸及……有時也會遇到這種情況。

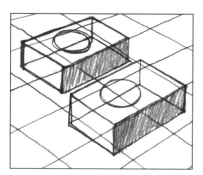

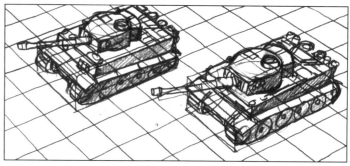

即使不畫出消失點，也可以在畫線時將左右格線的角度變化到適當程度。也就是說，只要懂得畫不同角度的格線，就有辦法畫出各種角度的戰車。

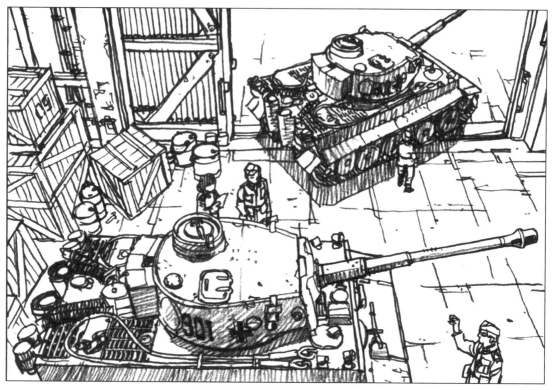

在格線上配置各種物品，完成整張圖。

04 虎式戰車的電腦繪圖步驟

先擬出草圖後，找出虎式戰車最帥氣的角度，製作成草稿。

製作草稿

Ⓐ戰車＋士兵＋廢墟。

Ⓑ嘗試將砲塔朝斜方，提升畫面張力，並增加遠近感。

Ⓒ試著調整視線角度及背景。

Ⓓ視線角度高。

Ⓔ試著畫出從後方看來的樣子。

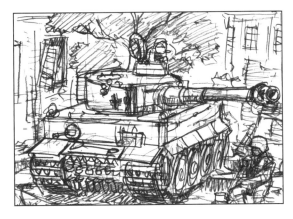

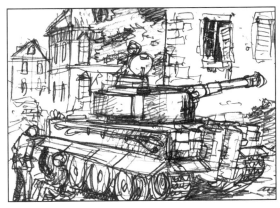

在作畫過程中，「製作草稿」是非常重要的步驟。「要如何畫出更棒的戰車圖呢？」繪師必須擁有這樣的求知慾，於草圖繪製階段探索各種可能性，渴望獲得全新的發現，更深入理解戰車的形狀，或是得到故事靈感。當然，此階段的資料收集也不可少。

選用Ⓓ的草稿繼續作畫。

01. 畫出戰車的基本形狀及格線。

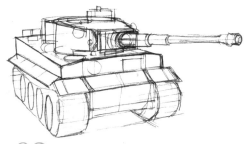

02. 從單純的形狀慢慢補足細節。

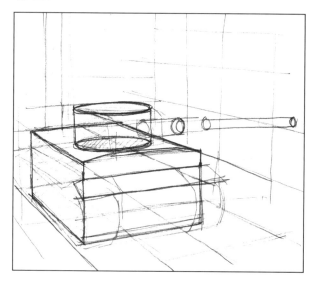

03. 完成戰車的底稿。

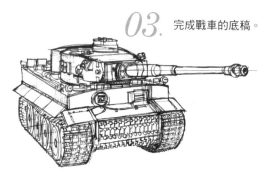

04. 對照步驟*01.*的格線繪製背景。想創造理想的世界觀形象時，以及想進一步瞭解具體的場所或風景時，都可以透過網路搜尋或到圖書館找參考資料。這次以「歐洲的街景」為設計概念。

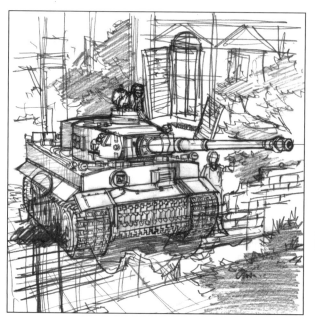

05. 清完線稿後將圖片掃入電腦中，用影像處理軟體的色階功能調整線條和紙張的顏色。

 這次的圖片沒有取正確的消失點，因為若用尺規畫消失點，會導致畫面變得太死板。就像前面稍微提過的，只要懂得依照視平線畫出逐漸變化的格線就沒問題了。繪製歐洲的古老街道和廢墟時，比起對照尺規畫成的線條，直接手繪的鉛筆線更能營造出柔和的氛圍。

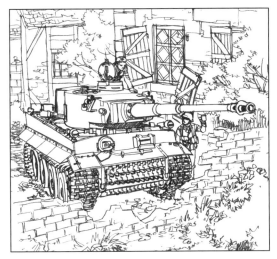

06. 線稿完成。將背景的線條調細，凸顯出主角戰車。

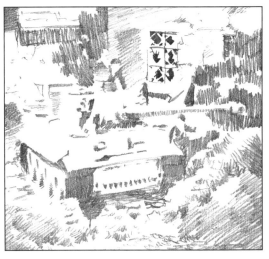

07. 用鉛筆在另一張紙上畫出陰影後，用色彩增值模式將陰影與線稿合成。

繪製完成。

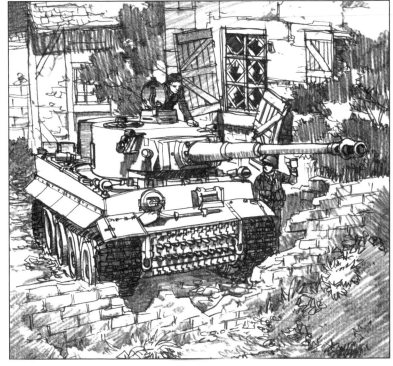

　　「喜歡看戰車」一直是我從小到大的興趣，不過，將「喜歡畫戰車」的興趣堅持到磨練出相符的畫技，卻是一段相當艱難的過程。只要天天練習就能越畫越好⋯⋯這個道理大家都懂，再來還必須深入思考、在各方面下功夫、捨得花時間，才是進步的捷徑。話雖如此，每天都要畫複雜的戰車實在很痛苦⋯⋯長期不懈的首要祕訣就是「把作品公諸於世」。大家不妨把自己的作品公開在社群網站上吧！下一步是尋找「同伴」，跟同樣喜歡畫戰車的同好交流，最好趁機找到競爭對手。「想畫得比他還好」、「想畫得跟他一樣好」這般強烈的願望，將成為督促自己進步與提升集中力的動力。

實際手繪步驟❶ 90式戰車

90式戰車是陸上自衛隊的主力戰車，特徵為由直角面構成的箱型輪廓，跟虎式戰車同樣屬於容易掌握構造的戰車。本節請來橫山アキラ老師跟大家介紹繪製步驟，用筆跟網點畫出漫畫裡的單格場景。

繪製90式戰車

90式戰車的車體幾乎都是由直線構成，跟有大量弧面的74式戰車比起來相對好畫……但繪製時必須留意各部位的「連接線」不能出現偏差。畫形狀時不能掉以輕心。

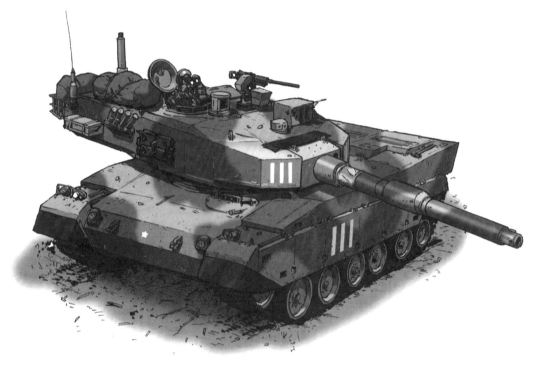

汽車也是如此，基本上所有的搭乘式交通工具都是一個「裝人類的箱子」。不要過度拘泥外形，只要想著「裡頭裝有人或物」就可以了。

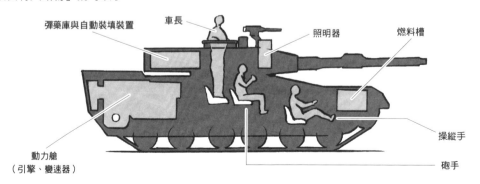

彈藥庫與自動裝填裝置　　車長　　　照明器　　　燃料槽

操縱手

動力艙
（引擎、變速器）　　　　　　　　　　　　砲手

輪廓、底稿

先參考照片資料等，畫出戰車的輪廓。此階段還不必在意零件配置、細部構造等細節。

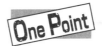

為了確實掌握整體構造，看不見的地方也要
畫出線條。

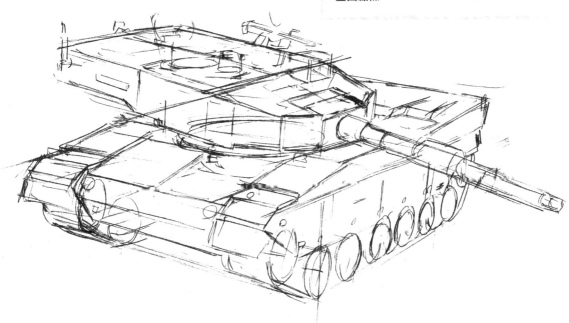

不確定該如何放置大型砲塔的「底
座」時，請把藏在內部「看不見的
連接線」畫出來。砲塔的中心軸、
車體前後左右的連接線、左右負重
輪的軸等，畫出這些構成立體的線
條，掌握整體形狀，即能避免砲塔
偏移或歪斜。
現代戰車的砲塔上其實裝載著許多
機器，無法確切掌握這些小裝備的
位置關係時，同樣可以利用「看不
見的連接線」。

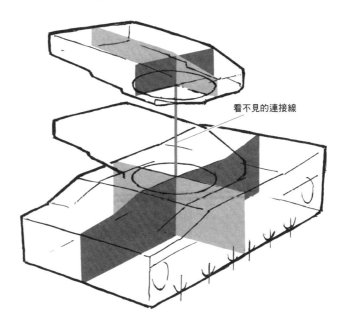

看不見的連接線

⊕ 繪製砲塔上的裝備 ··

繪製砲塔和車體上的裝備時，記得用「看不見的連接線」
確認位置。

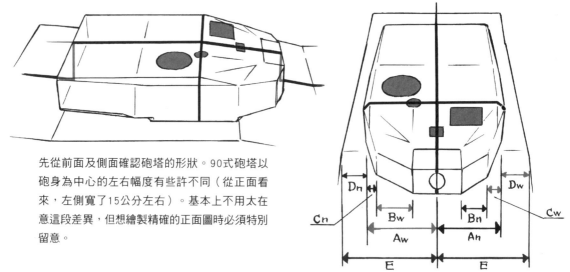

先從前面及側面確認砲塔的形狀。90式砲塔以
砲身為中心的左右幅度有些許不同（從正面看
來，左側寬了15公分左右）。基本上不用太在
意這段差異，但想繪製精確的正面圖時必須特別
留意。

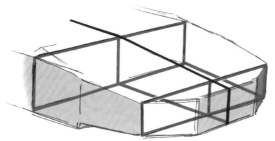

先忽視砲塔的複雜面，畫出基本形體及決
定中心線，並畫出藏在內部的「看不見的
連接線」，像這樣調整左右的間隔及前後
的位置。

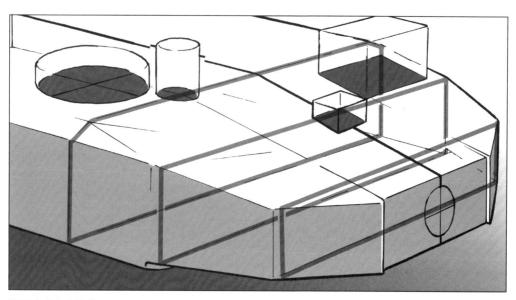

配置砲塔上的裝備時，車體的中心線與橫線必須呈平行。

繪製雷射探測裝置和砲手用瞄準器等小配件時，只要同樣想著「看不見的連接線」，就能避免形狀歪得太離譜。

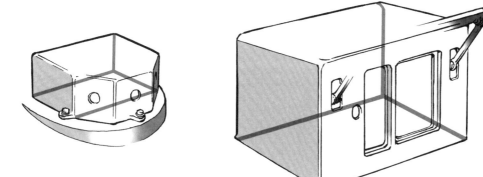

不過，由於我們繪製的只是「插圖」，而非設計圖等追求精準度的專業圖，因此必須保持寬容的心態，容許些許失誤及歪斜。

原則上我都是採用漫畫式的作畫方法，先用鉛筆畫好草圖後再用沾水筆上墨。

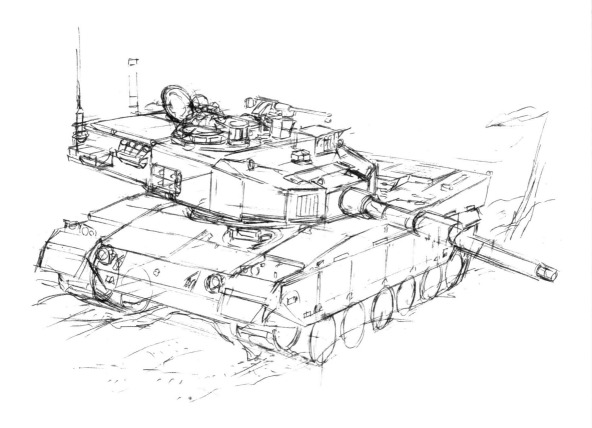

打開艙門，放入正在使用望遠鏡的車長，完成素體草圖。槍機、握把等細節部分都只先畫出大致的形狀，等到上線階段再決定位置及繪製細節。

上墨線

只要草圖畫得夠完整，不管從哪裡開始上墨線都不會有問題。這次我們先從砲身基座開始畫起。

01. 先畫出大面積的角度後再開始畫小零件。

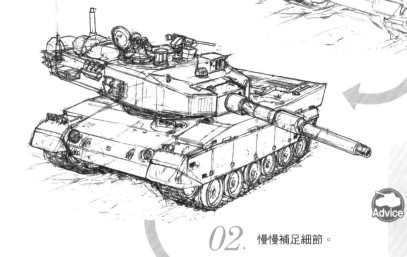

02. 慢慢補足細節。

順帶一提，我使用的筆尖是「TACHIKAWA」的「T-77」。這似乎是蘇聯戰車的名稱。除了塗黑的部分以外，車體主線和人物都是用這支筆尖繪製而成。

03. 依照最終調整後的形象添加背景。

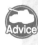
當然只要自己用得順手，使用任何作畫工具都無所謂。用平板電腦或液晶繪圖板繪圖時，也要摸索出適合自己的設定。

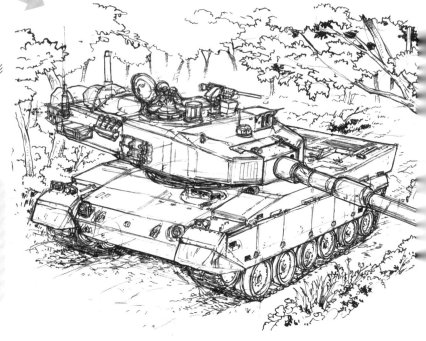

用電腦軟體貼網點

這次我用電腦繪圖軟體（CLIP STUDIO）為這張圖貼網點。大家可以參考46頁灰階模式的顏色，比較電腦網點跟印刷網點的質感差異。作業方法基本上跟手貼網點後掃描成灰階圖檔的處理方式相同。

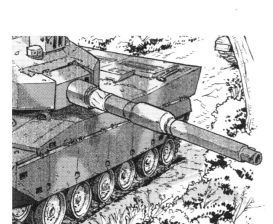

01. 於戰車整體貼滿60線濃度10%的網點後，於車體上砲塔及砲身的陰影部分重疊貼上60線濃度20%的網點。錯開網點的黏貼位置，藉此調整濃度，即能用2種網點變化出3種濃度。

▲ 錯開2種網點的黏貼位置，變化出不同的濃度。

重疊網點時，若濃度太高將導致
畫面太過緊繃，必須特別留意！

02. 戰車的平面部分多，將最容易照光的平面刮亮，加強立體感。在砲身上貼細漸層網點，營造出圓潤感。
迷彩部分的色調常有變化，這次我選用細木紋網點，並使用刮網處理。用刮網工具刮想暈色的部分。

▲ 用刮網工具暈色。

03. 於擋泥板前端橡膠處重疊貼上漸層網點，呈現出不一樣的質感。

終於完工

雖然戰車在現實世界中不能太醒目，但為了避免畫中的主角（90式戰車）埋沒在背景中，只在背景貼上大範圍網點就結束作業！

由於戰車幾乎不會單獨行動，因此在後方放入另一輛若隱若現的戰車，增加戲劇張力。此圖的故事形象是：在某個南島上，為了報○○軍機械化部隊的侵攻之仇，戰車用茂密樹林當遮蔽物，躲在此處埋伏，期許首波攻擊順利成功……

所謂百聞不如一見，若想感受實物的震撼感，可以到陸上自衛隊朝霞駐屯地的宣傳中心「陸軍園地（りっくんランド）」（58頁）走一趟。館內有展示74式、90式及最新的10式戰車，住得近的人務必去親眼瞧瞧！

II

第章

How To Draw Tanks

應用篇

01 利用模型繪製戰車

　　參考資料照片和影片練習畫戰車，是非常重要的。但其實從日常生活中也能找到有助於掌握戰車外形的參考工具，那就是日本引以為傲的塑料模型。我們可以從各種角度觀察戰車模型，輕鬆理解戰車的形狀，連照片上暗到難以辨識的部分也清晰可見。決定想畫的戰車後，就趕快去把它的模型買回家吧！

▲插圖情景：10式戰車在橋上迎擊不斷逼近的巨大敵人。
尚未對一般市民公開敵人侵略首都的消息。

戰車小檔案

〇陸上自衛隊　10式戰車

全 長	：9.42公尺
全 寬	：3.24公尺
全 高	：2.3公尺
重 量	：44噸
主 砲	：44口徑 120mm滑腔砲×1
	重機槍 M2×1
乘 員	：3名

購買想畫的戰車模型，試著組裝吧！

這次的作畫參考資料是TAMIYA模型的1/35陸上自衛隊10式戰車（定價4600日圓）。組裝完成後，仔細觀察各零件的形狀及戰車的整體構造，然後細細品味。

大尺寸的模型方便確認細節，但小尺寸的模型比較容易湊齊，應依實際用途選用適當的尺寸。

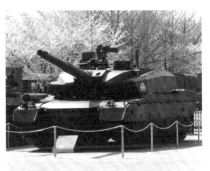

有參考照片更理想。可在富士綜合火力演習及陸上自衛隊的宣傳中心等處親眼看到10式戰車。

先組裝到噴好底漆補土的階段，使模型處於形狀完整的狀態即可，畢竟我們的重點只是要「畫戰車」而已。

《注意重點》

❶ 不需在意塑料模型的完成度，模型只是作畫的參考資料而已。

❷ 為了方便掌握戰車形狀，應組裝到噴好底漆補土的階段。最好連履帶也塗上底漆補土，才方便確認履帶複雜的形狀。

❸ 靠近、拉遠、從上、往下、旋轉砲塔等，尋找最帥氣的角度並拍攝照片。

❹ 拍照時可將白色板子放在後面當背景。若背景太過雜亂，恐不易辨識戰車的零件。

❺ 照明的方向會影響戰車的整體氛圍。

❻ 使用三腳架能降低手震的風險。

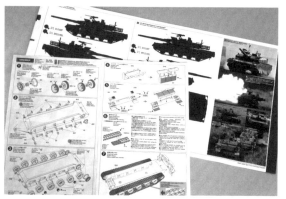

BACKGROUND INFORMATION（說明書）與組裝圖。

TAMIYA的10式戰車模型盒內有設計圖、三面圖和說明書等，都能當成作畫的參考資料。外盒圖片也畫得相當精緻，同樣是值得參考的資料。

車體反面的樣子。履帶的構造細膩，為了加強描圖線條的清晰度，使用白色塗裝。

拆下履帶後露出的動輪與誘導輪。熟悉看不見的內部零件構造，在畫圖時意外地重要。

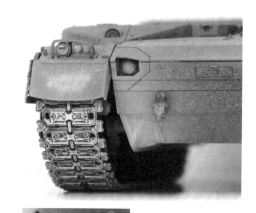

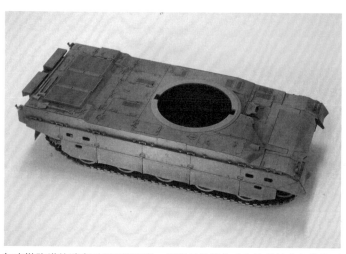

無安裝砲塔的戰車看似單純好畫，但微妙的凹凸感和接線其實相當棘手。

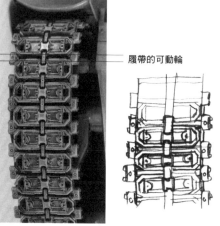

履帶的可動輪

比起細節構造的正確性，更應該重視履帶的類型，意識著履帶的可動軸。

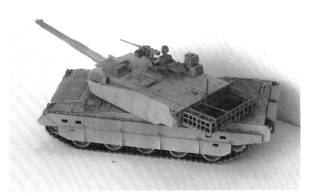
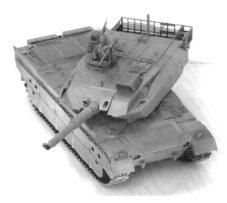

改變砲塔的角度，讓戰車整體外形更顯英姿煥發。盡量在光線明亮的狀態下拍攝。

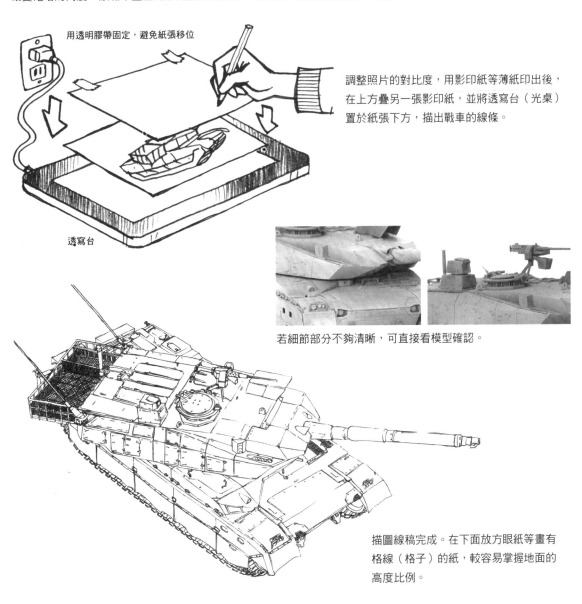

用透明膠帶固定，避免紙張移位

透寫台

調整照片的對比度，用影印紙等薄紙印出後，在上方疊另一張影印紙，並將透寫台（光桌）置於紙張下方，描出戰車的線條。

若細節部分不夠清晰，可直接看模型確認。

描圖線稿完成。在下面放方眼紙等畫有格線（格子）的紙，較容易掌握地面的高度比例。

準備實際的戰車照片，確認塑料模型沒有做出來的細節部分。

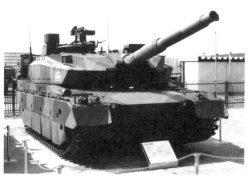

操縱手專用攝影機跟潛望鏡（右後）

履帶後方與動輪部位

畫出戰車的陰影。表現出光線從右邊射過來的樣子。

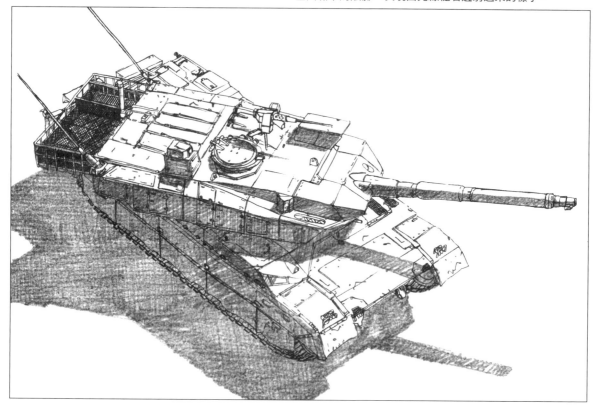

只要到陸上自衛隊宣傳中心「陸軍園地」，隨時都能看到10式戰車本尊。館內還有展示74式戰車、90式戰車、96式裝輪裝甲車等車輛，以及對戰車直升機AH-1S。

陸上自衛隊宣傳中心「陸軍園地（りっくんランド）」
178-8501 東京都練馬區大泉學園町
〔宣傳中心所在地在埼玉縣朝霞市榮町4－6附近〕
入館費：免費
http://www.mod.go.jp/gsdf/eae/prcenter/index.html

畫出模型的素描圖

若想提升畫技，素描會比描圖更有效。雖然不可能從一開始就畫得漂亮，但只要不斷練習就絕對會越來越進步。仔細觀察塑料模型，開心繪製戰車吧！

01. 在文具店購買透明底墊或資料夾，用油性麥克筆畫出框線。

02. 透過框線觀察戰車。將戰車放在堆疊的書上調整高度。

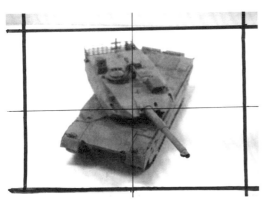

03. 仔細觀察戰車在圖中的樣子。

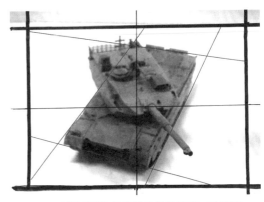

04. 確認重點為找出戰車的輪廓線，該線條將成為透視線。

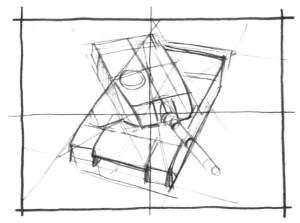

05. 在繪圖紙上畫出同樣的框線。繪製砲塔時也必須注意輪廓線的角度。

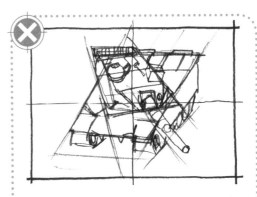

注意透視線的位置，避免線條散亂不均。遠近法的基本為前方大、寬；後方小、窄。

作畫時，將日常用品配置在戰車周圍

將日常生活中的四邊形物品、圓形物品等放在戰車周圍，
打造出故事情景。放置多個形狀單純的日常用品，將之畫
成素描，是很好的作畫練習方式。這次使用的是百元商店
販售的木塊。

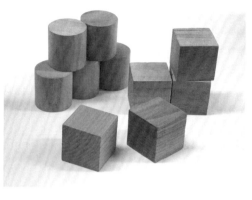

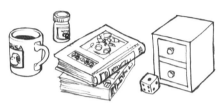

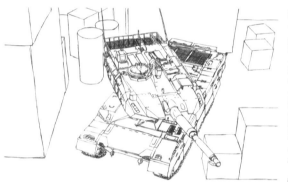

01. 想像建築物牆壁及筒罐等，將這些物品配置
在空間中。

02. 轉變成以「在廢墟中的10式戰車」為繪製形
象的戰車圖。

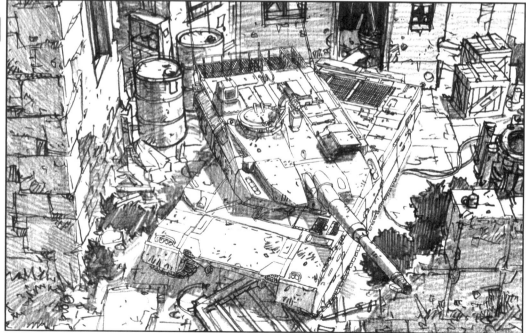

03. 增加陰影後完成。光線從偏右後方處照射過來。

將街景與戰車合成

戰車的背景相當不容易繪製，既然如此就把背景照片跟戰
車模型合成後再試著畫畫看吧！
在百元商店買的板子上畫出格線後，用膠帶貼成3面空間，
把戰車放入其中，如此一來就等於為戰車增加了透視線，
作畫也會變得更容易。

01. 準備街景照。想像戰車駛來的樣子拍攝照片。
重點為從稍遠的距離用望遠鏡頭拍攝。此照片
是從陸橋上拍攝。

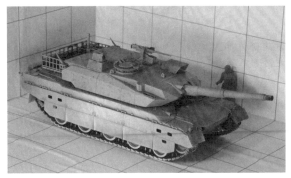

02. 把戰車放入畫有格線的三面板上拍攝照片。比
較街景照，尋找透視線相符的拍攝角度。

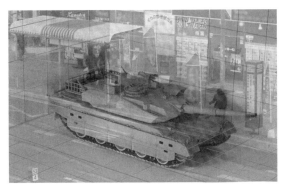

03. 利用影像編輯軟體「Photoshop」將街景與
戰車合成。重點是地面的透視線必須對齊。
有些許差距也無妨，畫成圖後不會造成太大的問題。

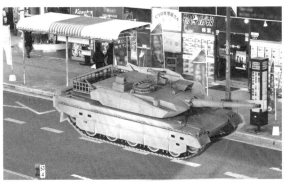

04. 戰車去背合成後的狀態。比例跟光線方向都還
有點奇怪，總之先合成再說。

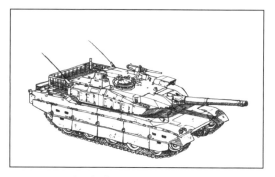

05. 變更為灰階模式，調整對比後將圖輸出。

06. 完成鉛筆線稿。

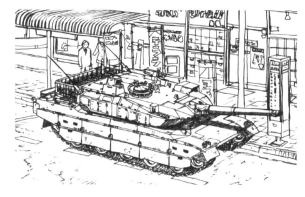

07. 描出背景圖。與其對照尺規增加線條的正確度，不如直接輕鬆手繪。注意戰車跟背景的線條不要差太多。

完成 08. 接著用鉛筆添加陰影後就完成了。可以讓戰車停放在自己喜歡的場所，也可以思考「為什麼這裡會有戰車呢？」等問題，想像各種故事情境後，再將戰車與背景合成。

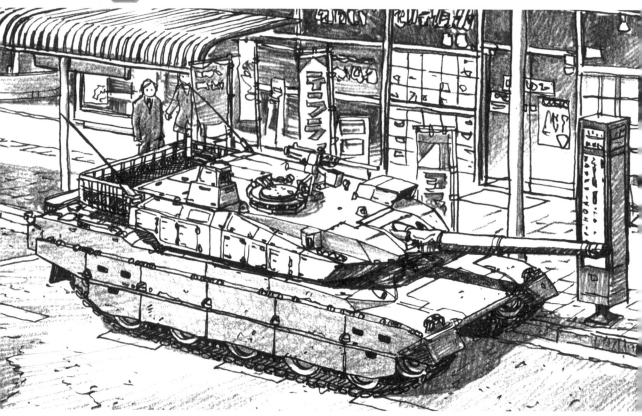

利用模型及格線繪製背景

找出心儀的角度後拍攝戰車模型，接著再對照格線繪製背景。

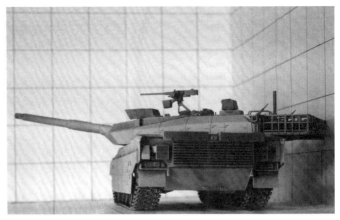

01. 視平線稍微偏低。盡量在拍照的同時想像背景樣貌。

02. 將照片輸出後描圖。也可以畫出車體上的「汙垢」等，但必須適可而止。

實際拍攝戰車時，最好多拍一點照片。戰車的體型龐大，拍攝角度也會受到限制，不一定只拍自己喜歡的角度。順道拍下細部零件的照片。

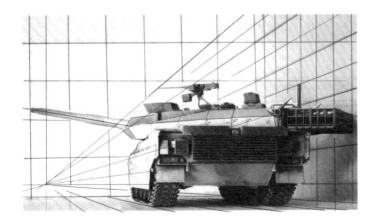

03. 準備繪製背景。在輸出的照片上畫格線及消失點。

04. 出門拍攝符合形象的背景，或是從過去拍攝的資料中尋找適合的照片。拍好的照片並非直接使用，而是要參考細節、狀況及畫面配置等。

05. 一邊用透寫台對照格線，一邊繪製街景草圖。

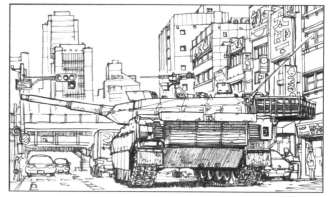

06. 背景線稿完成。

07. 將畫像掃入電腦後，用影像製作軟體（CLIP STUDIO）添加陰影。這次畫的是夜晚的景象。

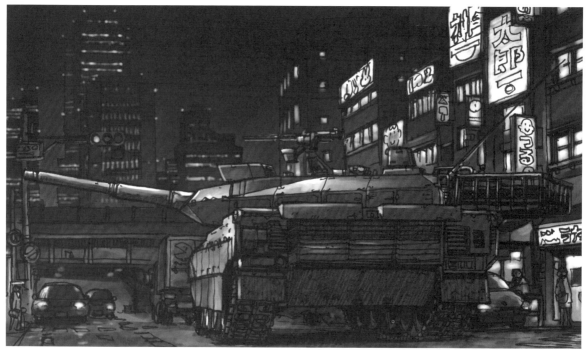

望遠和廣角的戰車表現

⊕ 望遠

- ● 從遠距離拍到的戰車影像。
- ● 遠近感較弱。
- ● 感覺像從遠處觀察敵方戰車。
- ● 客觀、冷靜。

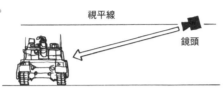

在離戰車模型數公尺遠的距離用望遠鏡頭變焦拍攝，能拍出遠近感較弱的戰車照片。作畫時左右的消失點越遠，就能畫出「從越遠的地方看到的戰車模樣」。此外，將消失點往斜上方的角度拉遠，等於提升觀測者的高度。

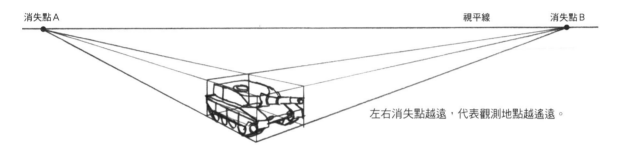

左右消失點越遠，代表觀測地點越遙遠。

⊕ 廣角

- ● 從近距離拍到的戰車影像。
- ● 遠近感較強。
- ● 感覺戰車近在咫尺。
- ● 魄力、重量感。

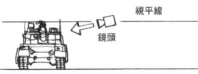

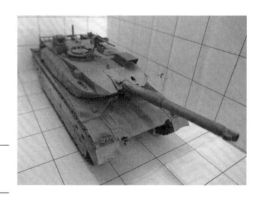

用相機的廣角鏡頭接近模型，能拍出遠近感強烈的戰車照片。雖然照片的魄力十足，但不容易對焦，而且上下容易產生消失點，作畫難度因此大增。

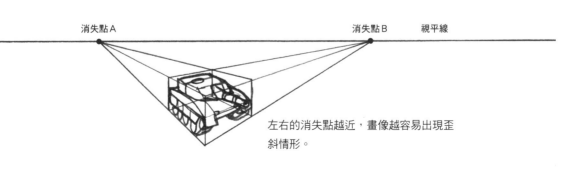

左右的消失點越近，畫像越容易出現歪斜情形。

⊕ 從上方及下方拍到的角度

俯瞰戰車時消失點在下方；仰望戰車時消失點在上方。

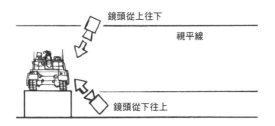

《從上方看戰車》　《從下方看戰車》

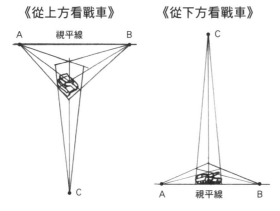

鳥和飛機的視角，適合說明此狀況。

上下的消失點也有可能會透過畫面越離越遠，最好透過格線的角度變化掌握形狀。

低角度能展現戰車的魄力及重量感。

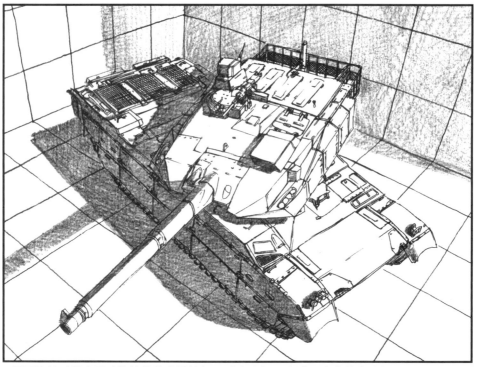

只要格線（道路及建築物等的背景線）、戰車底盤、砲塔、砲身的角度都不同，就能營造出栩栩如生的畫面。也試著以格線為基準來繪製背景吧！

試著增加戰車

想畫大量的戰車時，若將單張圖片放大、縮小後複製貼上，可能會導致透視線無法對齊。只要利用塑料模型，
就能用改變位置的方式增加戰車的數量。

01. 在前方放1輛戰車。左側預留移動用的空間。

02. 將戰車移動到左側後拍照。不要只拍1張，稍微移動戰車的位置多拍幾張照片。

拍攝時小心不要移動相機的位置。

03. 將2張照片合成。按照格線調整位置。

《增加低角度的戰車》

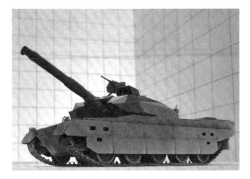

要怎麼增加後方的戰車呢？像這樣邊拍邊想像是非常重要的。

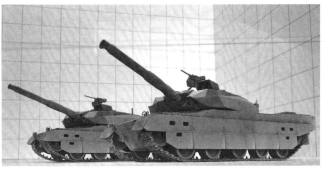

此角度的戰車於背景處重疊。留意履帶的接地部分，將2張照片合成。

繪製戰車與人物

「在人物背景中添加了戰車，結果畫面卻變得非常奇怪」。大家有沒有這種經驗呢？這時候必須留意的重點是，人物的站立位置跟戰車的接地面應保持一致。

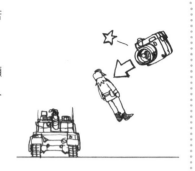

常見的人物側面半身圖。若把戰車畫在偏上方的位置，會出現異樣感。
從左圖的戰車、人物與鏡頭之間的關係來看，會發現人物漂浮在半空中。

前提是戰車跟人物必須站在同一個地面上，接著適當改變戰車或人物的位置，或調整鏡頭的距離等，慢慢尋找自己喜歡的角度。

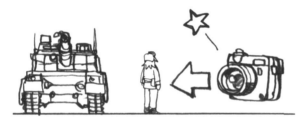

01. 把人物公仔放在戰車模型附近拍攝照片。

02. 參考公仔的尺寸，直接套入自己筆下的人物。

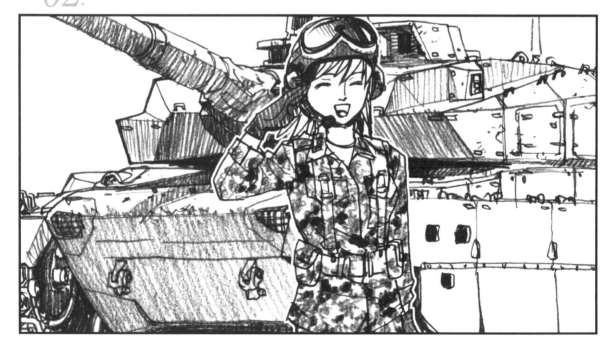

最後跟大家介紹刊載於本節標題頁（54頁）的戰車圖的繪製方式。

01. 整合想畫的內容，製作成草稿。這次想完美表現出戰車與背景的遠近感，最終決定的情景是河川的橋上，能從此處看見對面的城鎮。當然也可以不畫草圖，邊拍攝戰車模型邊思考背景，也是不錯的方法。

02. 把戰車模型放在前頁製作的格線板中，尋找接近草圖的拍攝角度。

03. 變換成灰階模式並調整對比，增加描圖的容易度。將圖片輸出後用鉛筆描圖。

04. 參考資料照片，邊確認細節部分邊作畫。

05. 完成鉛筆描圖。

06. 增加格線，調整背景建築物的位置。

 繪製背景時的參考用資料照片。這次我用現有的照片組合成背景。養成帶著相機散步的習慣，看到喜歡的風景就拍下來。

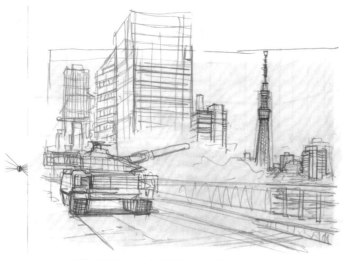

07. 參考資料照片畫出背景草圖後，邊用透寫台對照格線邊繪製背景。在後方追加1輛戰車。被前方戰車遮蔽的背景不用畫得太完整。

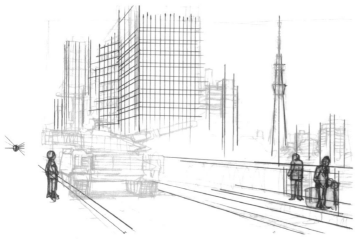

08. 即使不用尺規直接畫線，線條也不能太紊亂。建議先用紅色原子筆畫出工整的瞄準線。追加人物草圖後，以此草稿為基礎完成線稿。

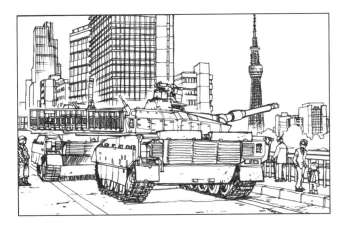

09. 完成背景作畫。將圖掃入電腦中，調整色階使線條顏色加深。

10. 將線稿與影印紙重疊後繪製陰影。

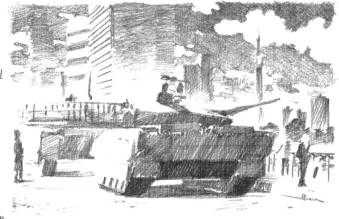

11. 將線稿和陰影用色彩增值功能合成後即完成。

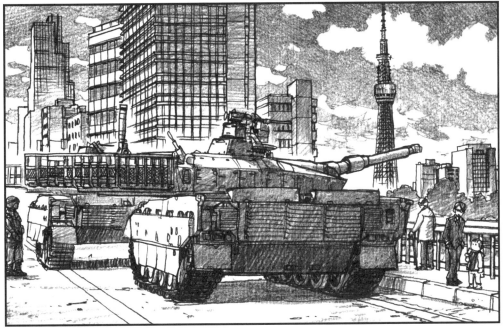

利用戰車模型畫圖是一件非常有趣的事情，還有助於提升畫技。雖然畫圖前必須購買塑料模型自行組裝，但這些付出絕對會得到回報，而且模型外盒的插圖和設計圖也能成為理想的參考資料。

實際手繪步驟❷ T-72

　　T-72是冷戰時期的蘇聯代表性戰車。蘇聯的戰車多由擁有圓潤弧面的砲塔構成，裝備在車體表面的箱型爆炸反應裝甲也相當獨特。本節透過エアラ戰車老師的作畫步驟，教大家繪製弧面砲塔及追加裝甲。

構思、收集資料

　　大家在創作現代軍武作品時，應該常有機會畫T-72當成「敵人」吧？價格低廉的T-72輸出至世界各國，經過無數次改良，至今仍是諸多國家的現行戰車。先來收集資料吧！日本沒有T-72的實車，只能從書籍、照片或模型等資料著手。T-72的種類和衍生型態都非常多，追求真實性的人，有必要做足準備作業。基本種類可參考照片，細節部分可參考模型。T-72的外形特徵為「扁平的車體，小巧的砲塔，長長的砲身」。

戰車小檔案

○蘇聯軍　T-72

全　長：9.53公尺

全　寬：3.59公尺

全　高：2.19公尺

重　量：41.5噸

主　砲：125mm 2A46M 滑腔砲×1

　　　　7.62mm 機關槍PKT×1

　　　　12.7mm 重機槍NSVT×1

乘　員：3名

底稿

⊕ 整體的形狀比例 ··

先畫出1個簡略的格線化箱型。

此箱型的形狀比例將大幅影響戰車的帥氣程度，必須仔細斟酌。

（我最重視戰車的帥氣感，所以畫得跟實車稍微有些不同（汗））

接著決定負重輪的位置、車體前裝甲的傾斜度，
以及燃料槽的大致位置。

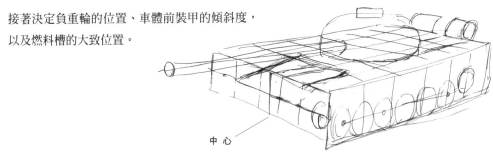

中　心

⊕ 砲塔 ··

T-72的砲塔呈圓弧狀，但並不是圓形。從側面看來前後的傾斜程度不同，從上面看來後側呈現尖頭
的三角飯糰狀。

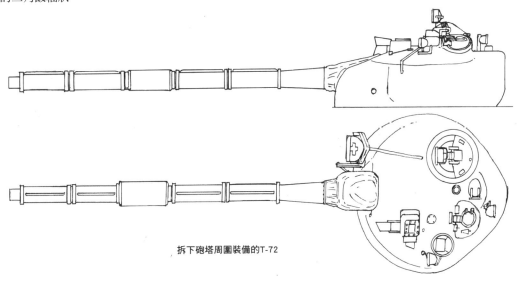

拆下砲塔周圍裝備的T-72

01. 畫出低圓柱體。　　**02.** 添加基準線，畫出表面的凹凸狀。

砲塔的形狀就像女孩子的大腿一樣，繪製時必須意識著曲線。

03. 畫出將成為整體中心的砲身輪廓後，補足凹陷處及凸起處的細節。

04. 決定艙門及燈等的位置後依序繪製細節。

05. 完成砲塔的草圖。

⊕ 負重輪及履帶

接著來畫戰車的特徵──履帶。
履帶是戰車最難畫的部分，我習慣先把它畫好。

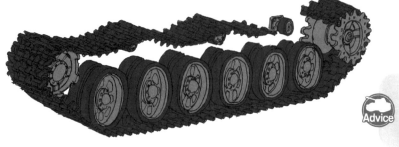

稍微增加一點遠近感。若不易靠目視測量，可以畫出消失點輔助。

連履帶的類型等也仔細描繪，
畫出戰車的重量感。
驅動輪（有齒的負重輪）非常難畫，
必須耐心十足地慢慢繪製。

利用橢圓尺規也是不錯的方法！

⊕ 艙門、預備燃料槽等 ···········

再次觀察戰車的整體構造。決定戰車的形狀後,畫出艙門及預備燃料槽等配備。應考慮前後左右的連接線,並注意零件的尺寸比例必須統一。

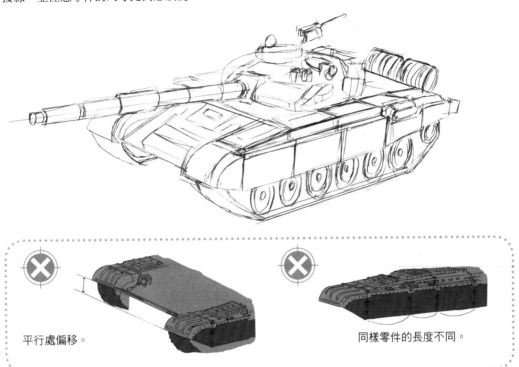

平行處偏移。

同樣零件的長度不同。

⊕ 爆炸反應裝甲(ERA) ···········

簡略畫出艙門等配備後,繼續繪製細節部分。
這次畫的戰車是砲塔及車體表面有裝備「爆炸反應裝甲」的T-72AV,因此在T-72上繪製爆炸反應裝甲(像小箱子一樣的東西)。

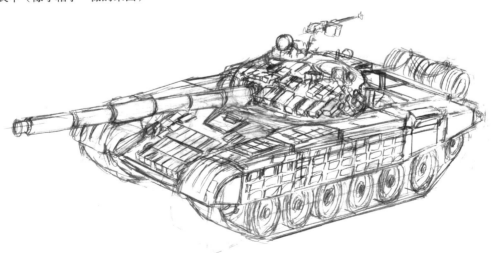

爆炸反應裝甲（ERA）的畫法為配合裝甲板的角度繪製格線後，畫出符合格線的長方形箱子。

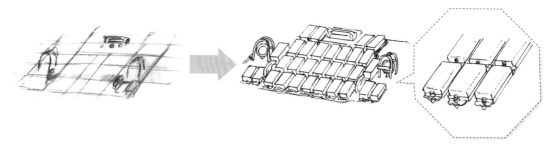

《從側面看來的ERA》

ERA及裝甲之間有縫隙。

《連接在圓砲塔上的ERA》

用固定零件傾斜固定。

上線

到此為止完成T-72的底稿，接著來上線。上線時也必須仔細確認參考資料。順帶一提，我到上線為止的步驟都是採取手繪方式。

我習慣先從履帶開始畫起，因為「我想先解決掉最麻煩的部分」。雖然無關技術層面，但建議大家從前方的負重輪或履帶開始畫起。

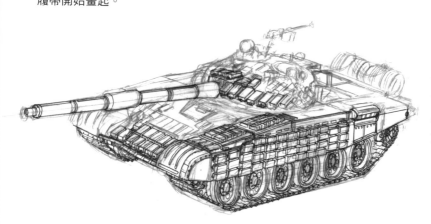

履帶畫好後，繼續從前方往後方畫。以此圖為例，上線順序為砲身→砲塔→車體前方→車體後方。

細部調整

上線步驟結束後，再次確認戰車的整體比例。

將圖片掃入電腦，用Photoshop的變形功能「縮放」、「傾斜」，或指定範圍後裁切、貼上等方法調整整體比例。

此步驟只是最終檢查而已，若上線時就已經確定比例沒問題，也可以省略。

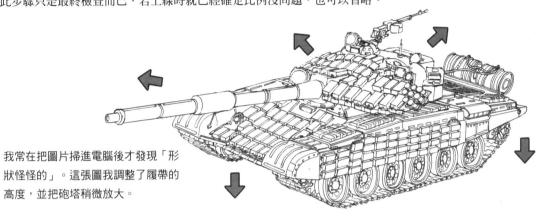

我常在把圖片掃進電腦後才發現「形狀怪怪的」。這張圖我調整了履帶的高度，並把砲塔稍微放大。

後期處理

最後稍微添加陰影即完成。

此步驟的重點為「陰影」和「履帶」的顏色濃度與關係性。

陰影是能表現出重量感的重要關鍵。大膽添加陰影，使畫面層次分明，增加戰車圖的張力。

One Point

履帶不要塗成全黑！

完成

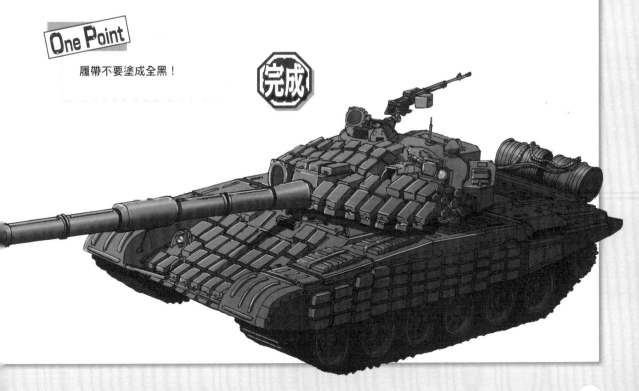

77

02 用麥克筆繪製氣勢磅礡戰車圖的方法

　　本節請來活躍於軍武漫畫領域的吉原昌宏老師，教大家繪製宛如漫畫的單格場面般、魄力十足的發射場景。由於從正面畫發射場景時，車體會遭到發砲焰（blast）掩蓋，因此這次採取車體稍微偏向後方的構圖。

繪製豹式戰車G型後期型

　　來畫所屬於1945年春季第106戰車旅「Feldherrnhalle（簡稱FHH）」的豹式戰車G型後期型。

⊕ 思考構圖

　　參考資料照片，用鉛筆（自動鉛筆）畫出草稿，決定具體形象。此步驟的重點是畫面的「氣勢」。

⊕ 底稿連細節也要全部畫出來

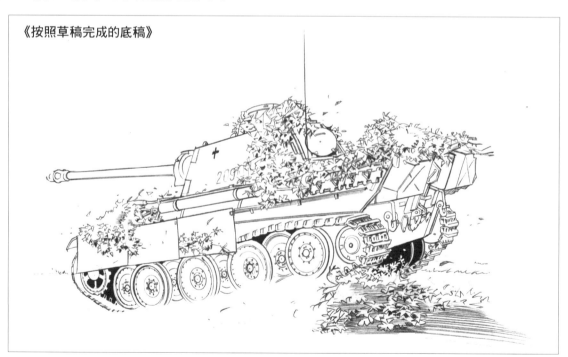

《按照草稿完成的底稿》

　　用3mm（HB）和5mm（B）的自動鉛筆，在市售的A4影印紙上繪製底稿後，將底稿影印成數張原畫稿。若不慎用手或袖口摩擦到鉛筆線，鉛筆線將形成汙漬，雖然不明顯，但依然會使稿面蒙上一層灰黑，一定要特別小心。

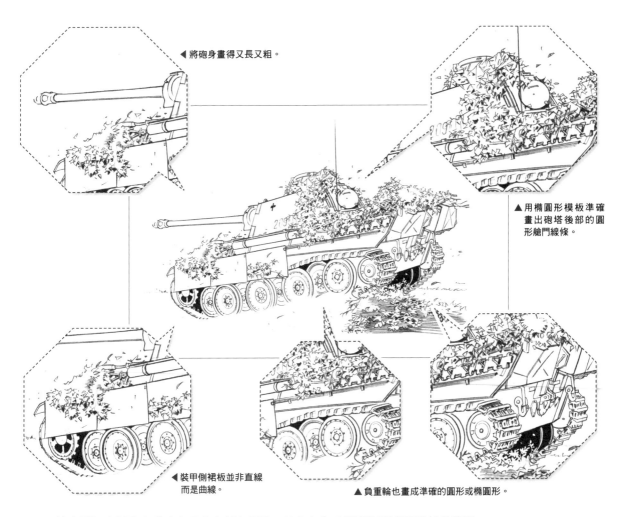

◀ 將砲身畫得又長又粗。

▲ 用橢圓形模板準確
畫出砲塔後部的圓
形艙門線條。

◀ 裝甲側裙板並非直線
而是曲線。

▲ 負重輪也畫成準確的圓形或橢圓形。

　　筆者習慣在製作底稿時盡量畫出所有細節,並在上色時將認為不必要的部分塗黑。

　　附圖的尺寸小,或許看不太出來,實際上砲身、車體側面裝甲、裝甲側裙板(補助裝甲板)等配備都不是直線,而是用曲線尺規或以直接手繪的方式畫出帶有些許弧度的線條(曲線)。雖然實際戰車和圖面都是直線,但若如實用直線尺規繪製所有線條,完成圖看起來會像玩具車。不過,砲塔後部的圓形艙門和負重輪就一定得用橢圓形模板準確繪製,若圓形或橢圓的線條不夠工整,反而會讓人覺得畫技有待加強。

　　將需要用直線尺規和圓形模板準確繪製的部分減少到必要限度,其他部分則盡量不用死板的直線(但不能走樣)描繪。畫機械時刻意不用「機械式線條」作畫,也是一種表現手法。

　　為了增加畫面的氣勢,將主砲畫得比參考照片稍微粗一些。同時應避免戰車整體的比例失調,留意與其他部分的平衡感。嚴格上來說,主砲發砲時砲身後退(產生後座力)的瞬間,砲身其實看起來會變短才對,加長砲身也是為了增加畫面的氣勢。

⊕ 事前準備

準備5、6張影印稿（不用家用噴墨式印表機，而是用營業用碳粉式印表機）。用便利商店的印表機和影印紙就可以了。即使畫失敗也能不斷重畫，作畫時比較能放鬆心情。

筆者使用的麥克筆是Copic Sketch，此系列麥克筆初期的賣點是不會對影印紙上的碳粉線條造成負面影響。Copic Sketch採用酒精溶劑，蒸發速度快（＝乾燥速度快），即使原稿的紙張薄，也能像平常上色或用水彩顏料一樣，不會造成紙張起皺摺，繪製作業也會變得更輕鬆。此系列麥克筆的顏色相當豐富，光灰色就有4個種類，每個種類又有從0號到10號的11種濃淡度。簡單來說，我認為烏賊墨色的暖灰色適合繪製人物，中灰色適合繪製機械，帶有藍色的冷灰色適合繪製天空或海洋等背景。這次使用的顏色是碳灰色。

小知識 01

　　Copic麥克筆其實是最適合影印紙使用的畫材。影印紙的表面粗，不適合用墨水或筆畫圖。此外，用漫畫家常用的製圖用墨水畫圖後，若直接塗上麥克筆或彩色墨水，會導致黑色墨水溶解，引起悲慘的事故。每種畫材適合的紙張都不同，有些畫材也嚴禁同時使用。

　　使用麥克筆作畫時，若在硬桌面或板子上直接作業，原稿用紙無法將墨水（顏料＋溶劑酒精）完全吸盡，滲出到紙張下方的墨水會被紙張再次吸收，導致原稿出現汙漬。此外，若在特定部位塗了過量的墨水，溶劑來不及蒸發完全，紙張纖維會因吸收過量溶劑而延展，使原稿變得凹凸

不平。為了避免這類意外狀況發生，作畫時記得在原稿下墊一張紙，吸收多餘的墨水。零食盒內側的厚紙等有厚度又具吸力的紙張最為理想。只要用封箱透明膠帶補強邊緣，減少磨損，就能長時間重複使用，等到有明顯髒汙時再換一張新紙即可。

⊕ 上色

　　這次在繪製車體前，已經先畫了發砲焰、煙和揚起的塵埃。使用0號到2號的淡灰色，就算顏色不慎滲出到車體上也能修正。上色速度非常重要，若時間拖太久導致墨水乾燥，整體顏色會變得不均勻。可以參考塑料模型或資料照片，決定想畫的模樣，並事先用鉛筆畫出淡淡的輔助線，能有效加快上色速度。就算不小心畫失敗，手邊也還留有數張原畫影印稿，並非一次定生死，不必太過緊張。

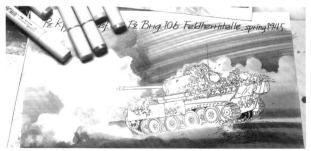

原則上來說，使用其他水性畫材時也同樣要從淡色開始塗起。只要趁一開始塗的顏色溶劑尚未乾燥前疊上深色，就能輕鬆表現出暈染或漸層的效果，而這正是麥克筆的便利之處。反之，想避免顏色暈染時，就必須等底色完全乾燥後，才能疊上其他顏色。此系列的0號「Blender」，是單純只有溶劑的麥克筆，使用此筆能將紙的顏色（白色）保留，再依序疊上較深的顏色。包含「Blender」在內，上色時一定要先從淡色開始塗起，絕對嚴禁先塗深色，否則即使想做出暈染表現，也容易導致顏色不均勻。

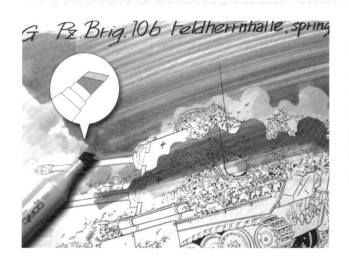

麥克筆兩側都有筆頭，一端是筆狀，另一端是如左圖所示的斜角狀。用斜角狀筆頭刻意塗出不均勻的感覺，能表現出同於漫畫效果線的速度感。在CG作畫普及前，到1990年代前半左右為止，這種表現手法一直都是跑車形象圖常用的繪製技巧。事先多印的原畫影印稿也能在此時派上用場，可將1張複製原畫裁剪成覆蓋用的型紙。

⊕ 車體下方周圍

畫完背景後，接著來畫車體下方的周圍。雖然底稿有畫出負重輪螺栓等細節，但最後修整時不必太在意這些小細節，重點是要意識著負重輪形狀的影子，塗出立體感。若太過拘泥細節部位，恐怕會導致戰車整體失去平衡，一定要特別小心。

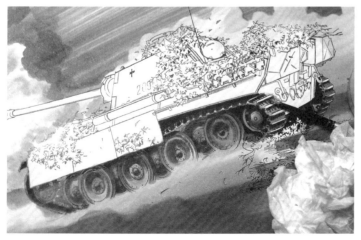

等畫到一個階段後，再將起動輪齒部、履帶凸部（＝接地面）等具有金屬光澤的部位塗白。雖然漫畫或繪畫教科書常教大家「等到最後的修整步驟再塗白（打亮）」，但由於筆者比較健忘，所以習慣每畫到一個階段就先塗白。這裡使用的塗白畫材是馬汀博士推出的修正用白色墨水「Bleed Proof White」。同為水性塗料的漫畫專用白色墨水（以前的廣告顏料）雖然單價較高，但遮蔽底色的效果較佳，乾燥後的塗膜也相當堅固，絕對物超所值。若將塗白部分塗成全白，白色會顯得太過突兀，可用衛生紙迅速吸墨，調整整體顏色的平衡感。

⊕ 車體、砲塔的最後調整

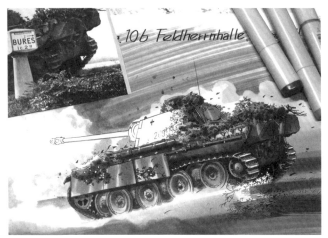

接著來完成車體與砲塔。這輛車（「白色的209」號車）的塗裝為深綠色及深黃色的細線條，配色相當單純（但從實車的塗裝看不出底色是哪個顏色）。將車上滿載的偽裝用樹木當成數團大物體，不必拘泥於底稿的線條，先大致畫出明暗感後，再來補足細節部分，用白色顏料修飾出因樹木正面受光而反白的內側樹葉，再畫出射擊焰吹飛樹葉的模樣，加強畫面的魄力。正因為我從一開始就企圖如此呈現，所以這次才決定繪製有偽裝的車輛。

⊕ 砲塔、防盾、砲身

　　用另一張影印原稿進行砲塔、防盾及砲身的塗色作業。砲塔是整輛戰車最顯眼的部位，想特別細心描繪，但若在塗色時為了避免墨水塗出框外，而在輪廓線上停筆，反而會使輪廓線吸入大量的墨水，導致整體顏色分布不均。

　　想完成漂亮的均勻塗色，就必須無視外框限制，大面積下筆塗色。為此，筆者習慣使用多張影印原稿，分別塗不同的部位，最後再將所有塗色完成的部位貼在主原稿上。這種方法跟組合模型有點像吧？相信大家只要看一下塗出框外的墨水量，就能明白此方法的好處。

　　塗出框外的墨水量如此之多，若只用單張原稿進行塗色作業，後續絕對無法補救。不過，就算用了多張影印原稿，若每張原稿的顏色濃淡都不同，也沒辦法合而為一。從這點來說，每種顏色都有固定號碼的麥克筆用起來更加安心。若是普通麥克筆無法表現的細節部位，可以用同品牌的Copic Multiliners（彩色代針筆）的灰色或黑色描繪。必須特別留意的是，若在墨水尚未完全乾燥前就塗麥克筆，會導致墨水溶解。基本上要先用麥克筆為整體上色後，再來修飾細節部分。砲塔樑十字標誌的白色外框及車體編號等白色部分，也都在此階段完成。

左頁下方右圖是從影印原稿剪下的砲塔部分。用鋒利的美工刀和切割墊謹慎裁切後，用噴膠黏貼固定。雖然口紅膠似乎更便利，但這類黏著工具會使紙張吸收水分後延展，導致組件的尺寸不一致。從筆者的經驗上看來，比直徑1～2公分的四邊形還大的組件，還是用噴膠比較保險，而且噴膠組件貼上後也比較容易撕下重黏。必須特別注意的是，噴膠散布的範圍意外地廣，使用前最好先鋪上舊報紙等，否則整張桌子都會變得黏黏的。

⊕ 最後確認！ ·

　　將裁切好的原稿組件全部「黏接」後，再來進行細部塗色作業。大家應該都能看出來，砲塔和砲身的顏色塗得非常鮮明。最後修正前方地面的細節部分後，原稿就算完成了。

　　若時間充裕，可以等隔天再檢查一次原稿，或許會在意想不到的地方發現忘記塗色或忘記修正的部位。在繪製原稿的當下，通常只會全神貫注在眼前的作業，急著完成整張圖，因此容易疏忽小細節，必須等到冷靜一段時間後，才有辦法客觀審視自己的原稿。視必要進行修正後，原稿作業就算結束了。可喜可賀，辛苦了！

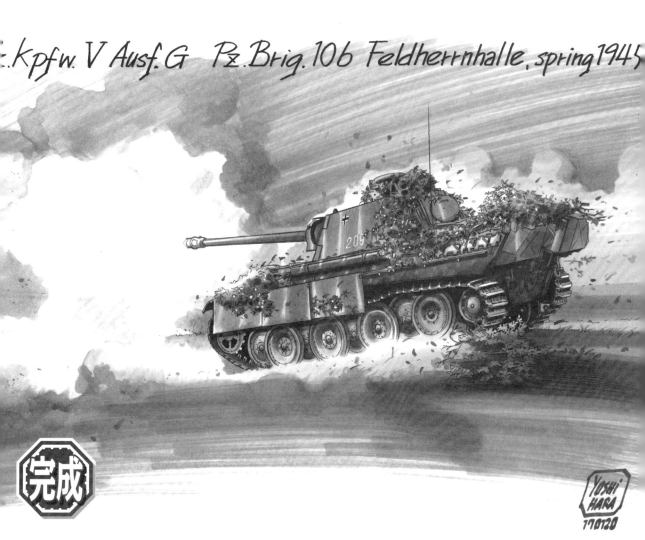

.kpfw. V Ausf. G　Pz. Brig. 106 Feldherrnhalle, spring 1945

實際手繪步驟❸ 四號戰車

多數戰車和裝甲車的車體周圍都另外裝有裝甲板。應該有很多人在畫這類額外裝甲或車體的雙層構造時感到很苦惱吧！本節以橫山アキラ老師的作品四號戰車H型為例，跟大家講解有另外裝設裝甲板的戰車的繪製方法。

作畫範例

四號戰車從第二次世界大戰初期活躍到後期，型式非常豐富，外觀也有極大的變化。本節教大家繪製的是H型，此戰車活躍於大戰末期，裝有名為「側裙板」的輔助裝甲。H型基本上都是由直線構成，屬於相對好畫的戰車，唯獨覆蓋在砲塔及車體上的側裙板讓作畫難度稍微提升。

順帶一提，「側裙板（Schürzen）」在德文中是圍裙的意思，名稱源自輔助裝甲板裝在砲塔前方的設計。

砲塔周圍的裝甲厚度為8㎜，車體側面為5㎜。

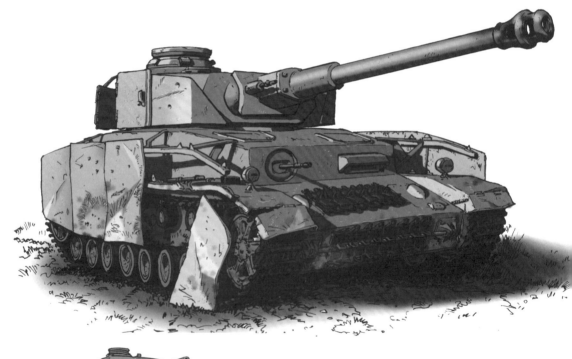

左圖是裝有7.5㎝短砲身的E型。在繪製封面圖的野上老師所參與製作的動畫作品《少女與戰車》中，也有出現同樣短砲身的D型。

⊕ 來畫還沒裝側裙板的樣子吧！

先決定想畫的角度後，畫出大致的輪廓。

若過度執著於砲塔的輔助裝甲板，容易失去判斷力，反而難以掌握整體的形狀。因此，雖然有點繞遠路，但我們還是先畫出尚未裝設側裙板的「素體」輪廓吧！（只是基本輪廓而已，線條稍微歪斜也沒關係）

畫基本輪廓時，只要把被裝甲板掩蓋的部分也全部畫出來，之後再畫出裝甲板也不會有異樣感。

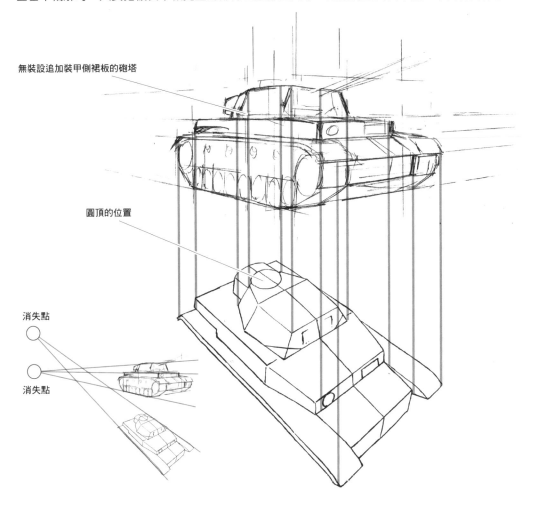

無裝設追加裝甲側裙板的砲塔

圓頂的位置

消失點

消失點

無法掌握圓頂等裝備的位置時，可以參考三面圖從其他角度繪製，此時不必追求透視線的準確度。如上圖所示（實際上還可以畫得更簡潔就是了），這次先從斜上方的角度繪製後，再修正擋泥板的輪廓。在「90式戰車繪製步驟」（46～52頁）的砲塔上部機關配置作業中，也用了同樣的繪製方法。

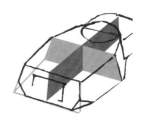

⊕ 繪製側裙板 ·

H型戰車上的側裙板擁有十分驚人的存在感，只要明白側裙板
的安裝方式，就能使之成為營造出「真實感」的絕佳小道具
（後面會再提及）。

在這類角度稍微偏上的圖中，若無法畫出完整的側裙板，可以
利用在「90式繪製步驟」中介紹過的「看不見的連接線」。

先畫出砲塔後，再配合砲塔畫出側裙板。此時應特別留意的是
貫穿車體前後的中心線。

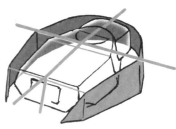

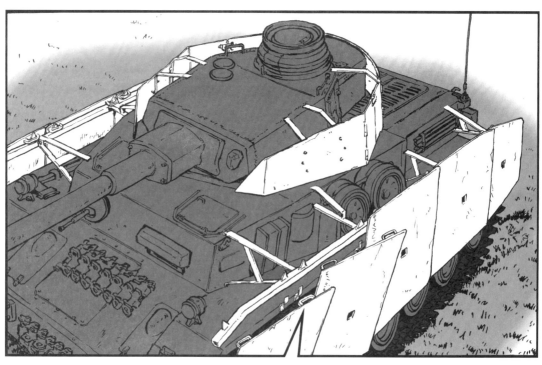

履帶側面裝有設置用的軌道及擋泥板的掛勾，為了抵擋正面攻擊，將前方的裝甲板疊在後方的裝甲板上。

也可以只畫側裙板，掌握側裙板
的形狀。

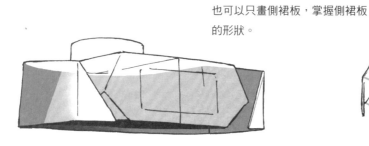

砲塔與側裙板

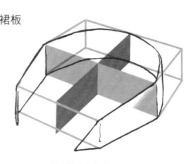

只有砲塔的側裙板

⊕ 完成底稿

完成底稿。

等到上線階段時,再逐一繪製預備履帶及機槍等細節部分。

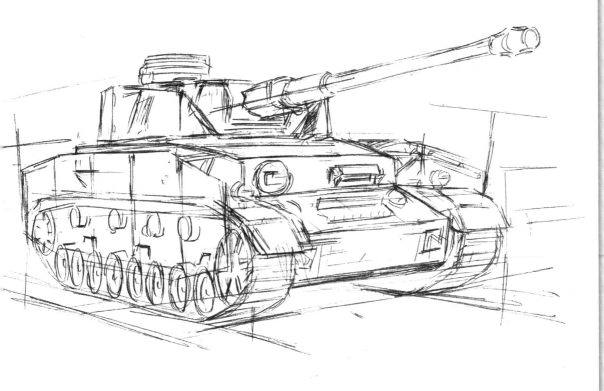

⊕ 戰車種類

即使是像四號這種從生產初期型到最終型之間衍生出大量款式的戰車,只要懂得繪製固定不變的基本形狀,就只需要調整少部分設計,便能輕鬆畫出西方電擊戰的D型、設計成長砲身送往北非的F2型(而後改稱G型)、活躍於戰敗氣氛濃厚的東部戰線的最終J型等。

D型(1939~1949年)

F2型(1942~1943年)
中途改稱為G型。

J型(1944~1945年)

上線

總算進入上線步驟。
雖然這次是先從顯眼的側裙板開始畫起，但
只要底稿畫得完整，不管從哪個部位著手都
沒問題。

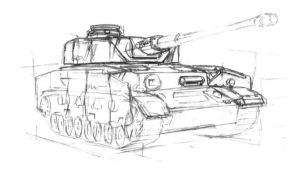

⊕ 細節部分、汙損

當時的德製工業產品跟現在一
樣擁有自豪的超高精密度，但
戰車長期在戰場上奮戰，渾身
布滿疲勞與損傷的痕跡。
考慮到這點，在側裙板和擋泥
板上畫出「戰鬥過的痕跡」。

敞開的逃生門

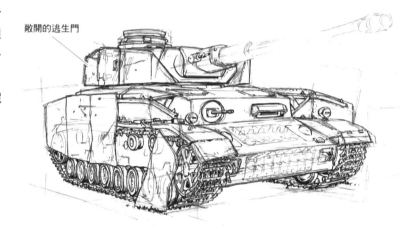

Advice 考慮實際運用的狀態
後描繪。

畫到一半突然很想把砲塔側面的逃生門打開，因此重新繪製該部位。
此部位在掃描後也能再稍微修正。設想到後期處理為止的整個作畫過
程，臨機應變吧！

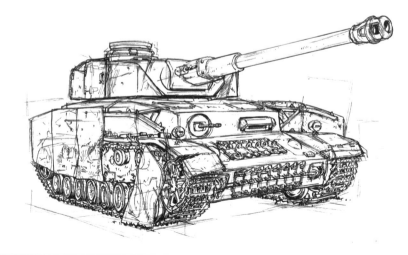

增加汙損是非常有趣的作業。
遭到步兵槍擊或受到近距離爆
裂的手榴彈、野砲影響，導致
塗裝剝落或產生紅鏽，或是側
裙板歪斜、搖搖欲墜等，想像
戰車「激戰後」的模樣，添加
此類表現。

後期處理

上線完成後，把圖掃進電腦中，用Photoshop等繪圖軟體清除畫面上的髒汙、修正線條，並打開側裙板的門。
調整成灰階模式進行後期處理。雖然實際照片裡的戰車有迷彩塗裝，但這次使用單灰色。
跟貼網點後用電腦修正的方式一樣，先決定整體色調的亮度後，再調整暗部和亮部的濃淡程度。

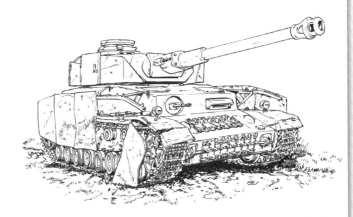

這次設定的時間背景是黃昏時刻，先決定暗部的色調後再決定亮部。用長長的影子和高對比表現出黃昏氣氛。

不要把砲口制動器完全塗滿，而是畫成看得見另一側鏤空孔洞的樣子，能使立體感倍增，整體氛圍更佳。

隨時意識著光線照射的方向！

接著為履帶及裝輪塗色後添加汙損表現，即完成84頁的戰車圖。
最後加入人物和背景，整張圖就大功告成了。

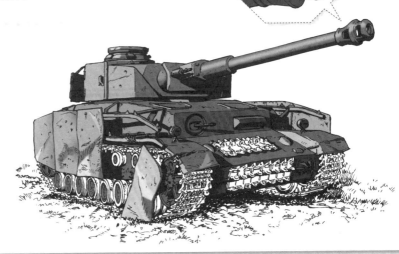

⊕ 人物、背景處理

將畫在另一張紙上的搭乘員裁切貼上，增加陰影並處理背景。故事設定為黃昏時刻，遭聯軍追擊的戰車好不容易抵達補給地，獲得短暫的休息。

邊天馬行空想像細節設定邊調整圖畫內容，是整個作畫過程中最大的樂趣。

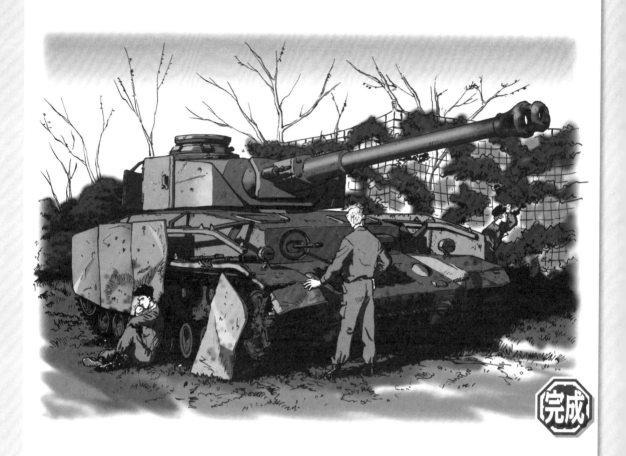

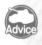 學會畫豹等於學會畫虎！

雖然純屬個人經驗，但基本上機械的構造和動作方向通常比人類和動物還要單純，形狀也大多是由「圓形、四邊形、三角形的組合」所構成。

因此，與其走馬看花地接觸每種類型的戰車，不如專心繪製自己喜歡的類型（例如豹式戰車），嘗試繪製各種角度，從中摸索出專屬自己的作畫技巧，等到累積一定的經驗後，不管想畫虎式戰車還是T-34戰車，也都不成問題了。掌握基本繪製技巧後，只要懂得運用技巧內容，無論是衍伸型還是其他類型，對自己來說都沒有太大的差別了。

III
第 章

How To Draw Tanks

戰車的種類

戰車的外觀① 各時代的特徵與變遷

戰車誕生至今已經超過100年，隨著技術日新月異，再加上戰鬥環境出現變化，戰車的姿態也不斷出現改變。本節請名城犬朗老師為大家解說各時代的戰車特徵與技術背景。

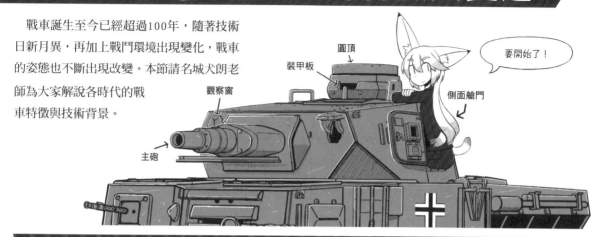

圓頂
裝甲板
觀察窗
主砲
側面艙門

要開始了！

戰車的誕生：第一次世界大戰中期
特徵：大型且無砲塔／鉚釘組裝的車體表面布滿顆粒

最初期戰車的製造目的是衝進戰壕陣地與敵方步兵戰鬥，四面都全副武裝。當時尚無考慮到現代的裝甲戰，因此並未在戰車上裝設砲塔。

最早的實用戰車是英國的MK.Ⅰ，此戰車也被稱為菱形戰車。

⊕ MK.Ⅰ戰車（英／1916）

車長席與操縱席
（為了確保視野的突出式設計）

槍孔
（自衛用，攻擊從固定武裝的射擊範圍外接近的步兵）

鉚釘
（固定零件的釘子）

觀察孔
觀察窗

起動輪驅動軸
（旋轉履帶的齒輪軸）

射擊孔

主砲

尾輪
（原本打算用操作尾輪的方式進行動力轉向，但沒有順利成功）

突出砲座
（收納主砲的突出部）

負重輪的軸

誘導輪的軸
（前後活動此處能調整履帶的鬆緊度）

MK.1的車內配置

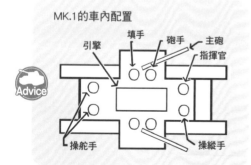

引擎
填手
砲手
主砲
指揮官
操舵手
操縱手

Advice

⊕ 同時代的戰車

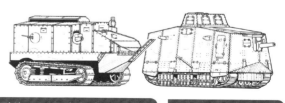

施耐德－CA1（法／1916）　　A7V（德／1917）

中、輕型戰車登場：第一次世界大戰後期（1917～1919）
特徵：採用砲塔／鑄造砲塔的實用化

到了大戰後期，各國開始研發生產性優秀的中、輕型戰車。將引擎位置從中央改成後方或前方，並在反面設置砲塔（固定或旋轉式）。此外，鑄造砲塔於此時期登場，連外箱也是用鑄造方式製成。隨後固定砲塔遭到廢除，像雷諾FT-17一樣以旋轉砲塔搭配後置引擎的組合，成了戰車的標準型態。

⊕ 固定砲塔・前置引擎 ⊕ 旋轉砲塔・後置引擎

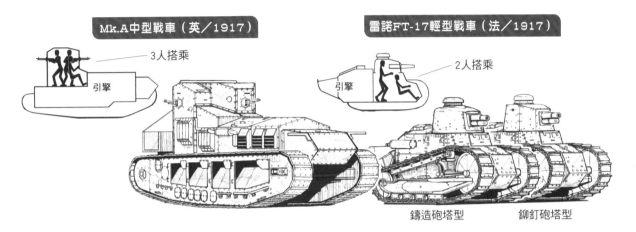

Mk.A中型戰車（英／1917）
3人搭乘
引擎

雷諾FT-17輕型戰車（法／1917）
2人搭乘
引擎

鑄造砲塔型　　鉚釘砲塔型

戰車的寒武紀：戰間期（1919～1939）
特徵：多樣化的砲塔位置與行走裝置／加壓成形與焊接的實用化

此時期開始探討戰車除了突破戰壕陣地以外的用途，摸索其他合理的樣式，開發出各式各樣的車型。從外觀特徵來看，此時期出現了多樣化的砲塔配置（多砲塔、雙砲塔、單砲塔、無砲塔）。製造方法也從鉚釘組裝變成焊接及加壓成型，完成無顆粒的平整外觀。

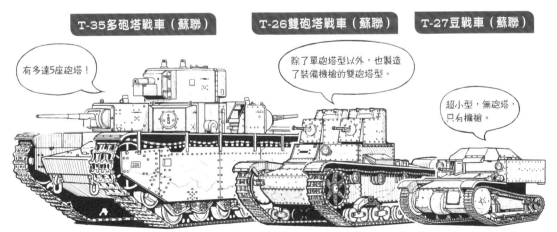

T-35多砲塔戰車（蘇聯）
有多達5座砲塔！

T-26雙砲塔戰車（蘇聯）
除了單砲塔型以外，也製造了裝備機槍的雙砲塔型。

T-27豆戰車（蘇聯）
超小型，無砲塔，只有機槍。

▲ T-35的砲塔是用加壓成型的裝甲板熔接而成，表面相當光滑。為了方便維修時取下，底部多以螺栓固定。多砲塔戰車繼承了戰車身為塹壕突破兵器的設計思想，重量增加，速度也相對變慢，在重視運動戰的第二次大戰期間遭到廢除。

＊鉚釘、螺栓、加壓成型、焊接等製造方式在100頁會有詳細說明。

確立延續到現代的樣式：第二次世界大戰期間（1939～1945）
特徵：後置引擎／單砲塔／焊接組合成的平滑車體

進入運動戰時代後，各國開始要求戰車的機動性與反戰車能力，因此確立了後置引擎搭配單砲塔的樣式（受到重量限制，多砲塔戰車的砲塔皆為小口徑，裝甲也有偏薄的傾向，對戰車能力有限）。焊接組合成的平滑車體也是此類戰車的特徵之一。此時期戰車的種類主要有3種，分別是偵查用的「輕型戰車」、適合運動戰的「中型戰車」，以及擁有高突破力及對戰車能力的「重型戰車」，一直延續到50年代為止。

⊕ 美國的戰車

除了M3輕型戰車初期型以外，美國戰車皆以鑄造或加壓方式製成，呈現圓潤的弧形。美國戰車的懸掛系統給人的印象多為平衡懸掛式（M4中型戰車等），但大戰末期的M24輕型戰車及M26重型戰車，其實都已發展成獨立懸掛式。

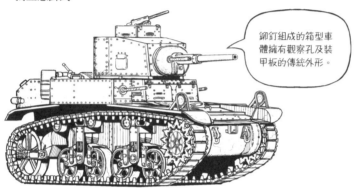

鉚釘組成的箱型車體擁有觀察孔及裝甲板的傳統外形。

M3輕型戰車（1940）

雖為後置引擎、單砲塔設計，車體仍裝備3挺機槍，繼承了戰間期的設計思想。鉚釘組裝的垂直裝甲給人舊時代的印象，之後改為加壓及焊接組裝（參考101頁）。

別說四號戰車，連跟豹式戰車交手都相當辛苦。

M4中型戰車（1941）

採焊接組裝，表面平滑無顆粒感，並用潛望鏡取代觀察窗及觀察孔（初期生產車例外）。這兩點都是第二次大戰期間判斷「戰車是否現代化」的重點。此外，由於M4的砲塔下方有設置傳動軸，因此車體高度較高。

M26重型戰車（1945）

記取大戰中殘酷戰車戰的教訓，用M4大幅改良而成的戰車。將主砲從75mm伸長為90mm的長砲身，並將後置引擎、前輪驅動的設計改為後置引擎、後輪驅動，降低車體高度。行走裝置採用獨立懸掛式，改用大型負重輪。

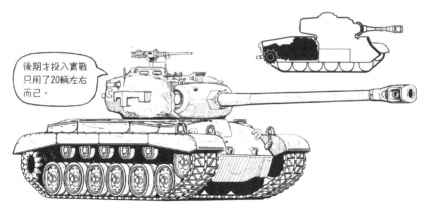

後期才投入實戰只用了20輛左右而已。

＊平衡懸掛式、獨立懸掛式等行走裝置在104頁會有詳細說明。

⊕ 德國的戰車

德國戰車採用裝甲鋼板焊接成平滑的多面體，幾乎沒有使用鑄造零件。進入大戰中期後，開始改用由大型負重輪組合而成的交錯式負重輪，並在戰車表面塗裝「Zimmerit抗磁性塗層」，而這兩點也成了德國戰車的重要特徵。

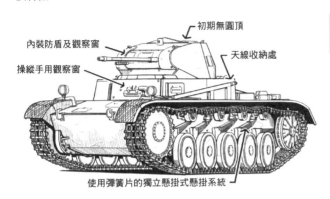

初期無圓頂

內裝防盾及觀察窗

操縱手用觀察窗

天線收納處

使用彈簧片的獨立懸掛式懸掛系統

輕型戰車
二號戰車A型 有增加裝甲（1940）

初期型無圓頂設計，日後才增設。

中型戰車
五號戰車「豹式」D型（1943）

導入正式的傾斜裝甲。豹式D型的車體正面設有操縱手專用的觀察窗，之後的生產型（G型）廢除此設計，只保留潛望鏡。

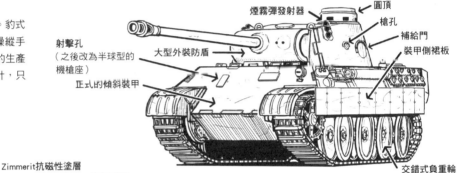

煙霧彈發射器

圓頂

槍孔

補給門

裝甲側裙板

射擊孔
（之後改為半球型的機槍座）

大型外裝防盾

正式的傾斜裝甲

交錯式負重輪

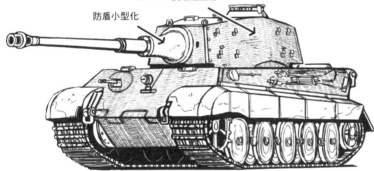

Zimmerit抗磁性塗層

防盾小型化

重型戰車
六號戰車「虎式Ⅱ」（1944）

取消觀察窗及觀察孔等觀察裝置，全改為潛望鏡。於戰車表面塗裝如榻榻米般的「Zimmerit抗磁性塗層」，防止戰車以磁力吸附地雷。

One Point

《導入傾斜裝甲》

大戰初期的正面裝甲多接近垂直，之後陸續採用傾斜裝甲。從正面看來裝甲的厚度增加，還能使砲彈滑行後彈開。

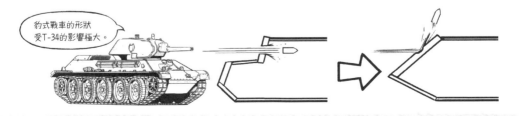

豹式戰車的形狀受T-34的影響極大。

從中型戰車到主力戰車：戰後第一～二世代戰車（1945～1979）

特徵：鑄造製成的圓弧砲塔／基線光學測距儀／獨立懸掛式的大型負重輪

從戰後到現在的戰車以「世代」分類，主要分為1945～1961年的第一世代，以及1960～1979年的第二世代，這兩個世代的戰車在外形上沒有太大的差異，但相對於第一世代的中型戰車、重型戰車分類，第二世代的戰車統稱為「主力戰車（Main Battle Tank，MBT）」。雖然輕型戰車已經遭到廢除，但仍保留少數的「空挺戰車」。此時期的外觀特徵為採用帶有弧度的鑄造砲塔（部分例外）。此外，隨著基線光學測距儀普及，砲塔兩側*也設置了用來收納物鏡的側罩（突出部分）（部分國家及戰車未採用）。獨立懸掛式的大型負重輪也是此時期戰車的特點。

第一世代：M48中型戰車（美）

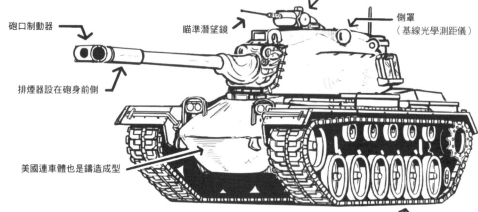

美國偏好槍塔

側罩（基線光學測距儀）

瞄準潛望鏡

砲口制動器

排煙器設在砲身前側

美國連車體也是鑄造成型

各國的行走裝置皆改為獨立懸掛式的大型負重輪

第二世代：M60主力戰車（美）

瞄準潛望鏡（內建紅外線夜視裝置）

紅外線投光器底座

砲口制動器消失

排煙器的位置下降

煙霧彈發射器

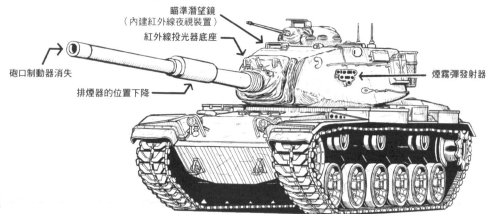

《80年代的改良》

隨著第三世代戰車登場而退居二線的一～二世代戰車，換裝結合了雷射測距儀及彈道計算器的射擊統制裝置，並安裝增加裝甲等，施以各種有助於提升戰鬥力的改良。

第一世代：T-55（蘇聯）

T-55AM（蘇聯）

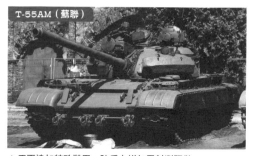

▲ 正面追加特殊裝甲，防盾上增加雷射測距儀。

*也有像日本的61式戰車一樣，將基線光學測距儀裝設在車掌用圓頂的例子。

現代的戰車：戰後第三世代戰車（1976～現在）

特徵：內藏特殊裝甲的方形砲塔與車體

西方的戰後第三世代戰車始於1979年開發的豹二戰車（德）。此時代戰車的外形特徵為內藏特殊裝甲的焊接車體，呈現有稜有角的形狀（蘇聯的特殊裝甲內藏在鑄造砲塔內，故沿用帶有弧度的外觀）。測距儀改為雷射式，消除砲塔側面的側罩。

第三世代戰車誕生至今已經超過40年，開發時期及有無改良都使外觀出現極大的變化。

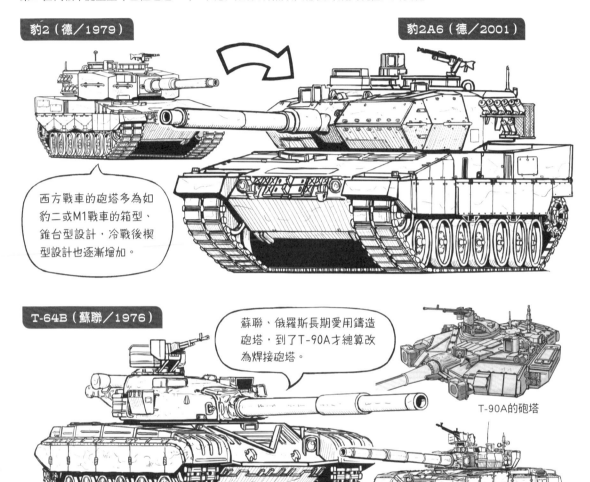

豹2（德／1979）

豹2A6（德／2001）

西方戰車的砲塔多為如豹二或M1戰車的箱型、錐台型設計，冷戰後楔型設計也逐漸增加。

T-64B（蘇聯／1976）

蘇聯、俄羅斯長期愛用鑄造砲塔，到了T-90A才總算改為焊接砲塔。

T-90A的砲塔

T-90A（俄／2005）

梅卡瓦MK.4（以色列／2004年）

以前置引擎聞名的梅卡瓦戰車。MK.4的砲塔特殊裝甲改為外裝式，是個相當有趣的設計。此裝甲的定位為非爆炸反應裝甲，雖然重量輕巧，但若未斜面著彈就無法發揮應有的效果，推測應是為了這點，而將砲塔的正面及側面設計成楔型。

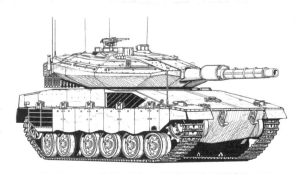

城鎮戰裝備 —— 冷戰後對世界的適應（2000年代～）
特徵：複雜的額外裝備

冷戰結束後，介入小規模地區紛爭的機會增加，戰車的假定用途也轉變成參與城鎮游擊戰或處理IED（土製炸彈*）。美軍在M1戰車的側面裝設抵禦RPG-7的ERA（爆炸反應裝甲），並於砲塔艙門上加裝防狙擊的防彈板。有些國家並未在槍座加裝防彈措施，而是搭載RWS（遙控操作槍塔）。額外裝備趨向複雜是此時期戰車的特徵。

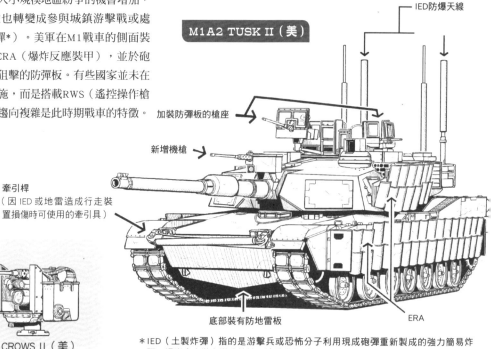

M1A2 TUSK II（美）

IED防爆天線

加裝防彈板的槍座

新增機槍

牽引桿
（因IED或地雷造成行走裝置損傷時可使用的牽引具）

RWS

M153 CROWS II（美）

底部裝有防地雷板

ERA

*IED（土製炸彈）指的是游擊兵或恐怖分子利用現成砲彈重新製成的強力簡易炸彈。通常會安裝在道路等地，遠端進行引爆。

第四世代戰車的摸索：開發最新戰車（2010年代～）
特徵：無人砲塔的實用化

如今，新世代戰車的研究與開發持續進展，無人砲塔日漸受到注目。無人砲塔能起到堅固的乘員防禦功效，自從80年代起，各國紛紛正式投入研究。將乘員集中到車體前部的單一位置，在有限的重量內有效率地鞏固防禦，保護乘員免受中彈時砲彈誘爆引起的傷害。缺點是車長無法直接確保整體視線。

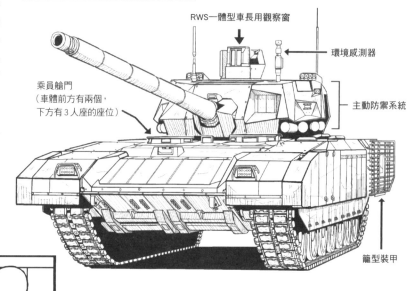

T-14「阿瑪塔」（俄／2014）

RWS一體型車長用觀察窗

環境感測器

乘員艙門
（車體前方有兩個，下方有3人座的座位）

主動防禦系統

籠型裝甲

T-90（第三世代戰車）　⇒　T-14（無人砲塔）

▲ 目前已導入實用化的無人砲塔戰車只有俄羅斯的T-14。雖然第四世代戰車尚未有明確定義，但這絕對是戰車史上的重要發展。

戰車的外觀② 戰車的構造及改變的原因

前半段介紹了各時代戰車外觀的變化，
接下來要跟大家說明出現變化的原因。
戰車的外觀主要是
由右邊的要素決定，
只要記住這些要素，
就能輕鬆掌握戰車的特徵。

1. 外形
引擎、武裝（砲塔）、乘員等的配置。

2. 製造方法
鉚釘、焊接等車體組裝方法產生的表面差異，以及
特殊裝甲是內裝式或外裝式等。

3. 開口部
乘員出入口及維修用艙門等的配置方法。

4. 構成配備
行走裝置、觀察裝置、車外裝備等安裝在車體上的
配備（塗裝及止滑加工等表面處理也會使外觀出現
變化）。

1.外形的差異 —— 砲塔位置的平衡

決定戰車外形的要素非常多，但本書篇幅有限，無法詳盡介紹。在此僅以單砲塔戰車為例，簡單說明決定砲塔
位置的要素。

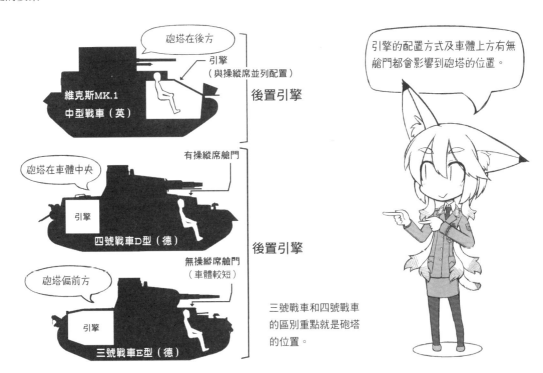

砲塔在後方
引擎
（與操縱席並列配置）

維克斯MK.1
中型戰車（英）

後置引擎

有操縱席艙門

砲塔在車體中央

引擎

四號戰車D型（德）

後置引擎

無操縱席艙門
（車體較短）

砲塔偏前方

引擎

三號戰車E型（德）

引擎的配置方式及車體上方有無
艙門都會影響到砲塔的位置。

三號戰車和四號戰車
的區別重點就是砲塔
的位置。

即使同為後置引擎，前輪驅動跟後輪驅動的戰車外形也不同（參考94頁的M4中型戰車及M26重型戰車）。引擎及動
力傳輸裝置縮小的程度也會使戰車外形出現變化。

2.製造方法的特徵

不同的製造方法會讓戰車表面顯現出不同的特徵。戰車的製造方法隨著時代演變,每個時代、每個國家都有自己的特色。

🎯 鉚釘組裝

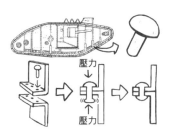

《搭配骨架製作大片接合板》

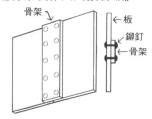

《搭配角鐵製作立體物件》

鉚釘呈香菇形狀,將釘子底部插入工件中,達到固定的效果。鉚釘正是戰車表面布滿顆粒的原因,主要用於第一次世界大戰到第二次世界大戰初期。鉚釘能搭配骨架接合長板,也能搭配角鐵製作立體物件,但由於戰車受彈後的衝擊會使鉚釘四處飛散,恐導致裝備或車內乘員受傷,因此逐漸改成焊接或加壓成型。

照片為T-46試作戰車(蘇聯)。從此照片能看出,車底是依照骨架用3片板子接合而成。

🎯 螺栓固定

由於螺栓能用工具拆下,因此多用來固定維修或運送時需要拆卸的部位。從第一次世界大戰沿用至今,常用於引擎室的艙蓋等處,而這些需要頻繁維修的部位的塗裝也特別容易剝落。

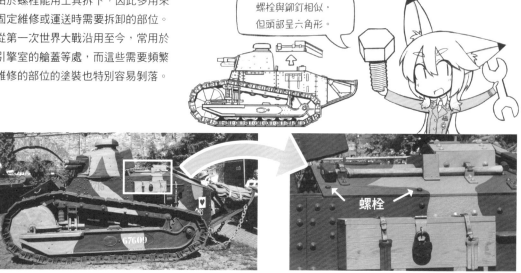

⊕ 鑄造成形

將融化的金屬注入模型中成型的方法。可製成弧面，使擊中戰車的彈砲滑開，避免受到直接攻擊。將鑄造成形用於戰車本體的方式首見於第一次世界大戰的雷諾FT-17砲塔，西方持續沿用到第二世代戰車，蘇聯則沿用到第三世代戰車。

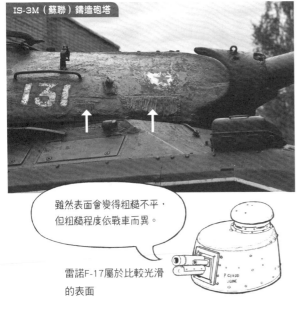

IS-3M（蘇聯）鑄造砲塔

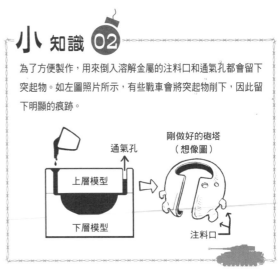

小 知識 02

為了方便製作，用來倒入溶解金屬的注料口和通氣孔都會留下突起物。如左圖照片所示，有些戰車會將突起物削下，因此留下明顯的痕跡。

通氣孔
剛做好的砲塔（想像圖）
上層模型
下層模型
注料口

雖然表面會變得粗糙不平，但粗糙程度依戰車而異。

雷諾F-17屬於比較光滑的表面

⊕ 焊接組裝

將零件接合處熔解後使之一體成形的方法。接合處會留下突起的條狀痕跡。不同於鉚釘組裝，遭到攻擊時不會有鉚釘四散的危險，而且不需要靠骨架支撐，重量因此減輕不少。即使到了現代，焊接也依然是主流的戰車製造方式。

⊕ 加壓成型

將壓延裝甲鋼板置入模型中，施加壓力成形的方法。在第一次大戰期間只用來製作小零件，到第二次世界大戰時才用來製作戰車本體。

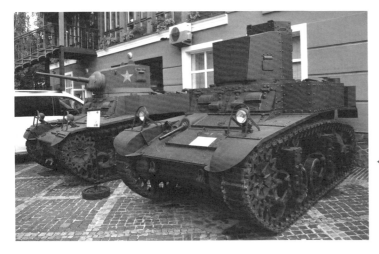

◀雖然同為M3輕型戰車，但前方戰車裝備鉚釘組裝式的八角型砲塔，後方戰車裝備用加壓組件焊接而成的圓筒型砲塔（前方鉚釘組合砲塔的砲已經被撤走）。M3從1940年開始開發，由此可見照片中兩輛戰車的製造年代不同，鉚釘組裝式應屬戰間期的產物，焊接式則散發著第二次世界大戰期的氛圍。

現代的裝甲

《從單層裝甲到特殊裝甲》

到戰後的第二世代戰車為止，都是裝備用鑄造或壓延鋼板加工製成的單層裝甲（簡單來說就是單片鐵板），從第三世代戰車開始，才改良成裝在裝甲內部空間的內置裝甲。

一直到第二世代戰車為止，都還能從裝甲的接合面確認其厚度，到了第三世代戰車以後，才變得難憑裝甲外表評估其防禦力。右邊上面兩張照片是第二次世界大戰期間德國試作的重型戰車「鼠式」，能從裝甲板的接合處確認裝甲厚度。第3張照片是第三世代戰車「豹2戰車」，雖然車體和砲塔上有焊接痕，但從外表看不出內置式特殊裝甲的防禦能力。

蘇聯／俄羅斯的戰車T-64、T-72、T-80、T-90的鑄造砲塔內部都設有安裝特殊裝甲的空間，同樣無法從外表評估防禦能力。

重型戰車「鼠式」（德）

《外裝裝甲(增加裝甲)》

外裝裝甲給人的印象通常是舊式戰車為了強化裝甲（參考105頁的T-55現代化改良）而加裝的裝備，但現在也有些戰車是以裝設外裝裝甲為前提開發而成，因為外裝裝甲在戰場上比較容易修理，梅卡瓦MK.4（以色列）的砲塔甚至是直接將特殊裝甲改成外裝式。

外裝裝甲包括特殊裝甲及ERA，前者用於豹2A6、梅卡瓦MK.4等戰車，後者用於多數蘇聯／俄羅斯戰車，以及M1A2 TUSK II（美）等戰車。右邊第4張照片是T-90A（俄），砲塔周圍的楔形部分為ERA。

豹二戰車（德）

T-90A（俄）

3.戰車的開口部

戰車的車體上存有許多開口部，供乘員出入、動力裝置吸排氣與冷卻，以及方便維修等。繪製戰車時，若事先瞭解各個開口部的設計目的，肯定更有利於作畫。在此以豹2A4戰車為例，跟大家介紹戰車的開口部。

砲塔 ·

砲塔上有兩個乘員進出艙門（4號和14號），砲手使用車長艙門。此外，砲塔及天線保管箱的底部各有兩個排水口，油壓裝置室的底部設有排油口。

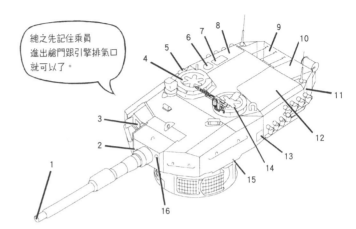

> 總之先記住乘員進出艙門跟引擎排氣口就可以了。

1.砲口／2.直接瞄準鏡／3.砲手用瞄準潛望鏡門／4.車長艙門／5.油壓裝置冷卻裝置排氣口／6.油壓裝置冷卻裝置吸氣口／7.維修門（油壓裝置）／8.油壓裝置室外蓋／9.無蓋貨物箱（不屬於砲塔本體而是車外裝備）／10.有蓋貨物箱（不屬於砲塔本體而是車外裝備）／11.天線保管箱（另一側也有）／12.防爆艙門／13.補給門痕跡（改良後改用焊接固定）／14.裝填手艙門／15.空間裝甲排水口／16.同軸機槍

車體 ·

想繪製引擎啟動後的排氣模樣時，只要畫出引擎排氣口（24號）附近的位置即可。

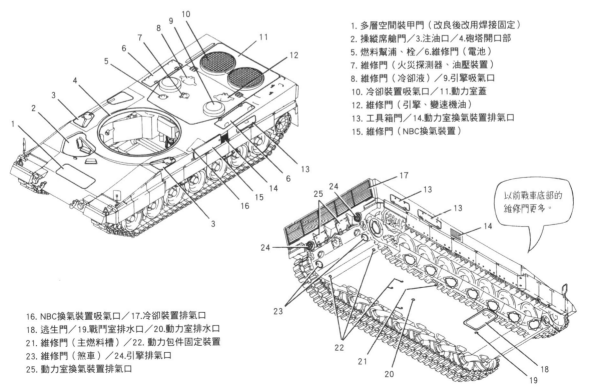

1. 多層空間裝甲門（改良後改用焊接固定）
2. 操縱席艙門／3.注油口／4.砲塔開口部
5. 燃料幫浦、栓／6.維修門（電池）
7. 維修門（火災探測器、油壓裝置）
8. 維修門（冷卻液）／9.引擎吸氣口
10. 冷卻裝置吸氣口／11.動力室蓋
12. 維修門（引擎、變速機油）
13. 工具箱門／14.動力室換氣裝置排氣口
15. 維修門（NBC換氣裝置）

> 以前戰車底部的維修門更多。

16. NBC換氣裝置吸氣口／17.冷卻裝置排氣口
18. 逃生門／19.戰鬥室排水口／20.動力室排水口
21. 維修門（主燃料槽）／22. 動力包件固定裝置
23. 維修門（煞車）／24.引擎排氣口
25. 動力室換氣裝置排氣口

＊本圖是用刊載於技術教程「TDv 2350/033-10 Teil1 Beschreibung Kampfpanzer Leopard2」第4章65頁及第5章1頁的圖加工製成。

4.構成配備的變遷

戰車表面裝有與火力、防禦力、機動性、指揮控制相關的各種構成配備，這些配備的外形變化也是左右戰車能力與時代感的主要因素。

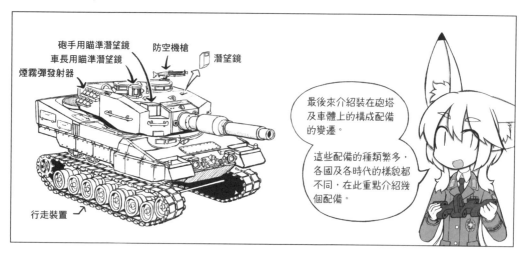

砲手用瞄準潛望鏡　車長用瞄準潛望鏡　防空機槍　潛望鏡
煙霧彈發射器

行走裝置

最後來介紹裝在砲塔及車體上的構成配備的變遷。

這些配備的種類繁多，各國及各時代的樣貌都不同，在此重點介紹幾個配備。

⊕ 行走裝置

基本上外觀有變樸實的傾向

現行戰車的行走裝置彈簧雖然有所差異，但全都採用獨立懸掛系統。

第一次世界大戰的平衡懸掛式
（突擊戰鬥車A7V）

第二次世界大戰初期的平衡懸掛式
（四號戰車）

獨立懸掛式
（豹2戰車）

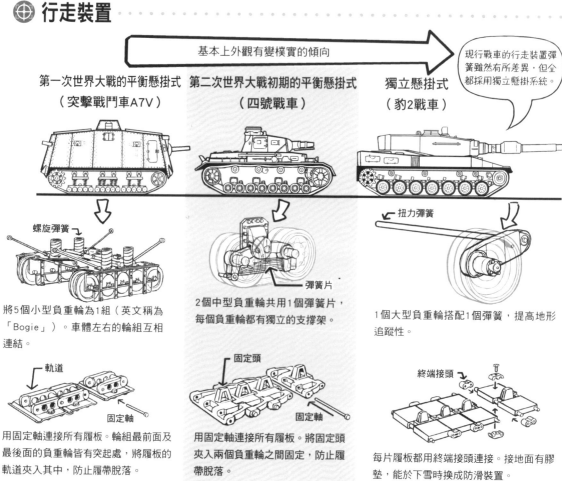

螺旋彈簧

將5個小型負重輪為1組（英文稱為「Bogie」）。車體左右的輪組互相連結。

彈簧片

2個中型負重輪共用1個彈簧片，每個負重輪都有獨立的支撐架。

扭力彈簧

1個大型負重輪搭配1個彈簧，提高地形追蹤性。

軌道

固定軸

用固定軸連接所有履板。輪組最前面及最後面的負重輪皆有突起處，將履板的軌道夾入其中，防止履帶脫落。

固定頭

固定軸

用固定軸連接所有履板。將固定頭夾入兩個負重輪之間固定，防止履帶脫落。

終端接頭

每片履板都用終端接頭連接。接地面有膠墊，能於下雪時換成防滑裝置。

防禦裝置

第二次世界大戰期間最普及的戰車防禦裝備是防空機槍,戰後第二世代戰車最普遍的防禦裝備是煙霧彈發射器。
到了80年代以後,也逐漸落實各種主動防禦系統。

《防空機槍》

基本上戰車必須施以偽裝避免遭到航空攻擊,防空機槍只是應急用的防禦手段。設置方法除了用槍架固定以外,還有能360
度射擊的環形底座型及槍塔型。現在也研發出能從車內遙控的RWS(遙控操作槍塔)。左邊照片是豹1(德)的環形底座(僅圓形
環狀部分),右邊照片是T-80U-E1(俄)的機槍外裝型槍塔(操作裝置在艙門內側)。

便宜、視野良好,操作性也很理想。

環形底座

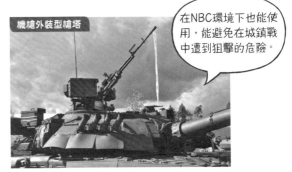

機槍外裝型槍塔

在NBC環境下也能使用,能避免在城鎮戰中遭到狙擊的危險。

《煙霧彈發射器》

從戰後的第二世代戰車開始大範圍普及。有直接將發射筒裝在砲塔上的類型、將多個發射筒集成一束的多管式(下面照片),
以及美國偏好的蜂巢型發射器(下圖)。有些煙霧彈發射器被敵方的測距雷射照射後會自動發射。

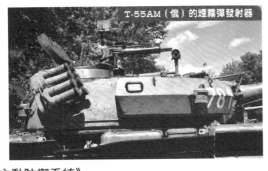

T-55AM(俄)的煙霧彈發射器

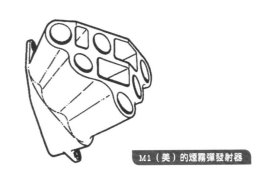

M1(美)的煙霧彈發射器

《主動防禦系統》

為了對付RPG(手持式反戰車火箭彈)和ATM(反戰車飛彈),在80年代後實用化的防禦裝置。分為以妨礙飛彈誘導為目的的
「軟殺」型,以及以迎擊及破壞為目的的「硬殺」型。後者尚未普及,目前僅蘇聯╱俄羅斯及以色列的戰車有裝備。

T-55AD(俄)

▲ 硬殺型防禦系統「Drozd」。當雷達感測到威脅時,砲塔側面
的發射機會射出迎擊體。

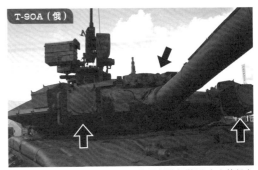

T-90A(俄)

▲ 軟殺型防禦系統「Shtora」。當雷射警報裝置(主砲基部上
面)感應到威脅時,會發射出煙霧彈,主砲兩側的IR干擾器
會妨礙敵人的誘導。

＊ 蜂巢型煙霧彈發射器圖轉載自戰車的使用手冊。

⊕ 觀察裝置

初期的戰車會在裝甲周圍設觀察孔（縫）或裝觀察窗（小窗），藉此確保視野。到了第二次世界大戰期間，各國開始在觀察裝置上加裝防彈玻璃或潛望鏡，裝甲保護板也隨之誕生。不過，由於這類開口部都會成為裝甲的弱點，因此逐漸改用潛望鏡代替。

《到第二次大戰為止》

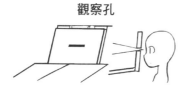

觀察孔

初期戰車在裝甲上設置能夠直接觀察的孔洞，之後設計出裝有防彈玻璃或潛望鏡的類型。

觀察窗

同為初期的觀察手段。大多會在窗上設觀察孔。能在非戰鬥時確保廣闊的視野。

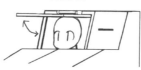

裝甲板

在裝有大型防彈玻璃的觀察孔前安裝可動式裝甲板。有開口處留有細縫的設計跟完全密閉（與潛望鏡並用）的設計。

《第二次大戰以後──潛望鏡》

由於開口部為位在不易中彈的低頂部，因此在防禦面非常理想。從第二次世界大戰開始採用，持續沿用至今。有固定式及旋轉式兩種類型，從第二世代戰車起，能與普通潛望鏡交換使用的夜視潛望鏡也逐漸普及。

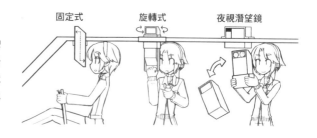

⊕ 車長的觀察裝置（以德國為例）

一號戰車

砲塔頂部裝有半開式艙門。砲塔周圍設有觀察窗。

三號戰車E型

設置圓頂（觀察用的圓筒形構造物）。圓頂上裝有裝甲板。

五號戰車「豹式」A型

換用潛望鏡。改良成開闢時不顯眼的旋轉式艙門，並增加防空機槍的底座軌道。

豹 2A5

從豹1開始的系列車款都有裝備具射擊控制機能的車長瞄準鏡，豹2A5還內置夜視裝置。圓頂高度變得極低。

豹2A4也有搭載可攜式的「Fero51」紅外線夜視裝置。

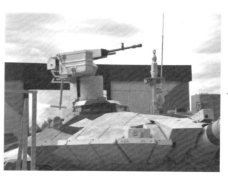

◀T-90MS（俄）的車長瞄準鏡（圓筒形的部分）與RWS合為一體。推測應是為了避免兩者互相影響，干擾到視野及射界。

⊕ 瞄準裝置

初期戰車使用與主砲同軸的直接瞄準鏡,一直到第二次世界大戰末期為止,多數戰車皆以此為唯一瞄準器,但到了戰後一~二世代後,直接瞄準鏡幾乎都成了備用品,瞄準潛望鏡(潛望鏡型)躍升主流(有能更換紅外線夜視裝置的類型跟直接內建的類型)。進入第三世代後,西方國家將日間瞄準鏡、熱影像儀(thermography)、雷射測距儀、砲口校準系統及穩定裝置結合成大型裝備。

第一次大戰期
雷諾FT-17(法)的瞄準器

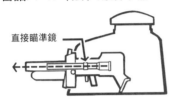

直接瞄準鏡

第二次大戰期　T-34/76(俄)的瞄準器

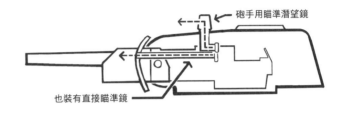

砲手用瞄準潛望鏡

也裝有直接瞄準鏡

戰後第二世代戰車
M60A1「巴頓」(美)的瞄準器

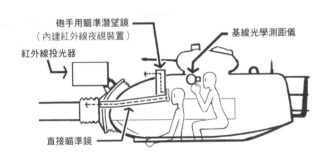

砲手用瞄準潛望鏡
(內建紅外線夜視裝置)

紅外線投光器

基線光學測距儀

直接瞄準鏡

戰後第三世代戰車
M1「艾布蘭」(美)的瞄準器

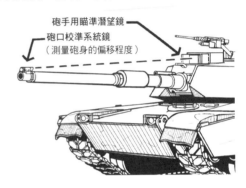

砲手用瞄準潛望鏡

砲口校準系統鏡
(測量砲身的偏移程度)

《紅外線夜視裝置》

隨著第二世代戰車登場而普及的紅外線夜視裝置,使用前必須完成大量的準備作業。西方戰車必須先裝設紅外線投光器(瞄準器若無內建夜視裝置,應換成夜視型);蘇聯的T-62本身就搭載紅外線投光器,只需要把紅外線投光器跟夜視瞄準器的蓋子打開。

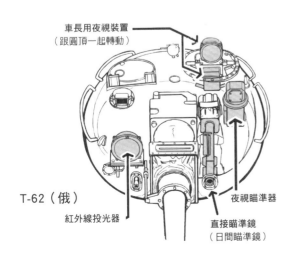

車長用夜視裝置
(跟圓頂一起轉動)

T-62(俄)

紅外線投光器

直接瞄準鏡
(日間瞄準鏡)

夜視瞄準器

還有很多想跟大家分享的內容,可惜頁數已經不夠了。

雖然講得不夠深入,但若大家看完後能有恍然大悟的感覺,我就覺得很開心了!

Bis bald!

再見囉!

戰車的種類

隨著戰場上的技術革新及戰術變化，各式各樣的戰鬥車輛和支援車輛一一登場，其中包括考量到生產效率而挪用戰車底盤或砲塔製成的「特殊戰車」。從本頁開始，請橫山アキラ老師跟大家講解這些多樣化特殊戰車的簡單畫法和繪製訣竅，並在每張例圖都表現出地面的質感。繪製戰車時，除了車輛本體以外，若連地面也一起畫出來，能有效提升戰車的存在感。

種類01 反戰車自走砲

三號戰車

也被稱為「突擊砲」或「驅逐戰車」，強化反戰車攻擊力的車輛。特徵為消除既有戰車上的旋轉砲塔，車身低矮，裝備比同型戰車更強力的砲彈（或反戰車飛彈）。

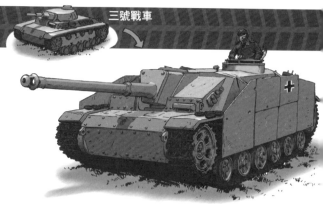

三號突擊砲
（德國／1942 年）

五號戰車 豹式

五號驅逐戰車 獵豹式
（德國／1944 年）

欲繪製像這樣從正面看來呈梯形的傾斜面時，只要畫出點線輔助，就能避免斜面走樣。

火砲型驅逐戰車

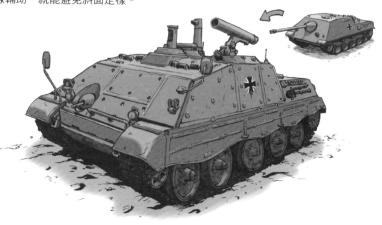

飛彈型驅逐戰車 3
Jaguar 1（西德／1978 年）

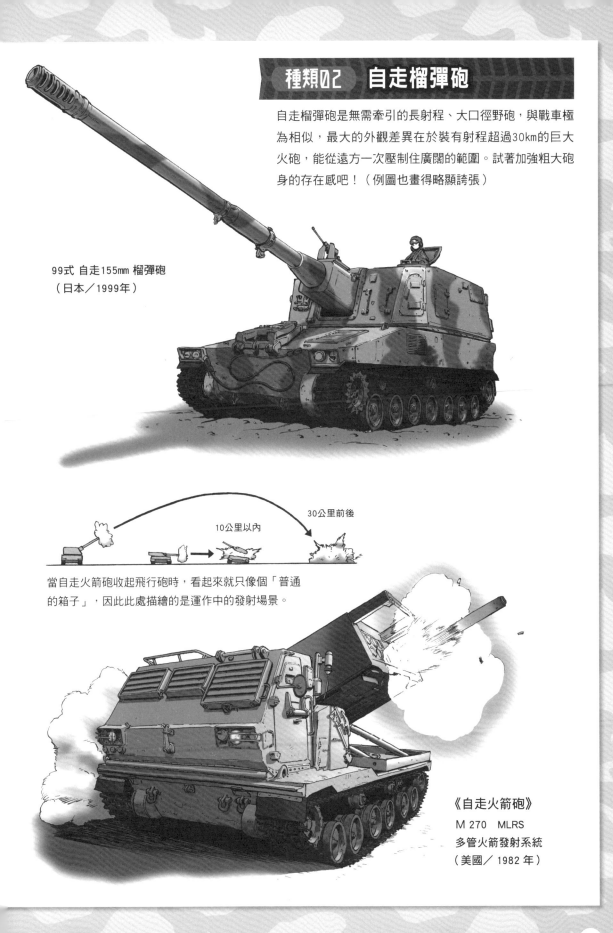

種類02　自走榴彈砲

自走榴彈砲是無需牽引的長射程、大口徑野砲，與戰車極為相似，最大的外觀差異在於裝有射程超過30km的巨大火砲，能從遠方一次壓制住廣闊的範圍。試著加強粗大砲身的存在感吧！（例圖也畫得略顯誇張）

99式 自走155mm 榴彈砲
（日本／1999年）

30公里前後

10公里以內

當自走火箭砲收起飛行砲時，看起來就只像個「普通的箱子」，因此此處描繪的是運作中的發射場景。

《自走火箭砲》
M 270　MLRS
多管火箭發射系統
（美國／1982 年）

防空戰車／自走防空砲

裝備口徑比戰車砲還小的火砲或SAM（地對空飛彈）
的車輛稱為防空戰車。跟驅逐戰車同樣多挪用戰車的
底盤，下部（砲塔以外）可以使用同於戰車的畫法。
砲塔呈仰俯角或旋轉時的注意重點也跟戰車相同。

Gepard35mm
連裝自走對空砲
（德國／1973年）

特徵為能從-5度前後的俯角移動到90度前
後的仰角。

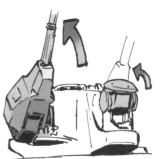

目標追蹤雷達與砲身連動，
跟著上下活動。

四號防空戰車 2cm 4連裝防空機關砲
旋風式
（德國／1944年）

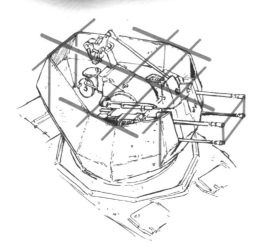

旋風式防空戰車的旋轉砲塔為形狀特
別的9角形，不容易繪製。只要加入
輔助線，並把看不見的連接線也畫出
來，就能避免形狀歪得太離譜。

跟戰車等裝有履帶的車輛相比，偵查戰車（RCV）的長距離高速移動能力壓倒性地強，還擁有等同於二世代前戰車的高攻擊力。如例圖所示，偵查戰車無裝配履帶，靠大直徑輪胎行走，因此也被稱為「輪式戰車」。上部（砲塔）的畫法跟戰車幾乎完全相同，輪式的操舵機構比履帶式更複雜，這項特徵也會表現在圖中。

Centauro
戰鬥偵查車
（義大利／1990 年）

底部過於柔軟，發砲時車身會大幅晃動。

儘管為了提升在崎嶇路面行走的性能而裝了巨大的懸掛系統……

16式機動戰鬥車
（日本／2016 年）

雖然是全輪驅動，但前4輪是操舵輪，繪製重點為最前排車輪的舵角比第2排車輪還大。

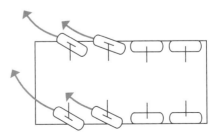

步兵戰鬥車（IFV）是為裝甲兵員輸送車賦予更強大的攻擊能力後完成的車輛。從例圖可以看出，步兵戰鬥車具備旋轉砲塔及履帶，彷彿「縮小版的戰車」，畫法跟戰車十分相似。可以像下方的布雷德利一樣添加乘員，表現出與戰車的體型差異。

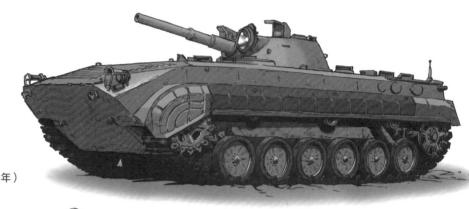

BMP－1
（蘇聯／1966年）

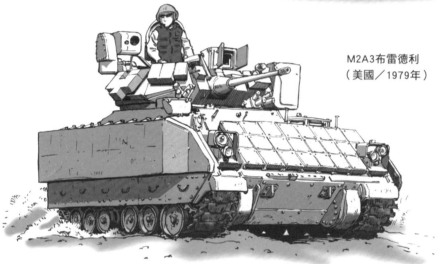

M2A3布雷德利
（美國／1979年）

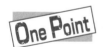

來比較M2 IFV跟90式戰車的體型吧！兩者的全寬及全高分別為：

M2：3.28公尺／3.38公尺

90式：3.33公尺／3.05公尺

沒有太大的差異。但全長分別為：

M2：6.55公尺

90式：9.76公尺

差了3公尺以上。

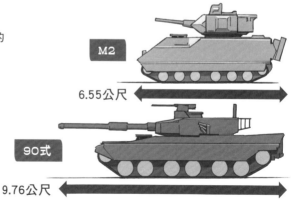

M2

6.55公尺

90式

9.76公尺

種類06　兵員輸送車

欲採取始於納粹德軍，利用裝甲部隊與飛機進攻的協同戰術「電擊戰」時，必須實現步兵高速化（機械化），裝甲兵員輸送車正是為了滿足此需求而開發的車輛。

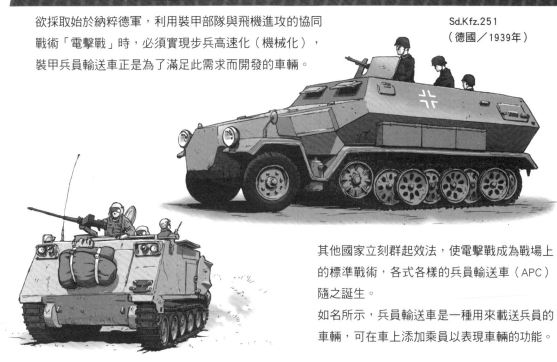

Sd.Kfz.251
（德國／1939年）

其他國家立刻群起效法，使電擊戰成為戰場上的標準戰術，各式各樣的兵員輸送車（APC）隨之誕生。

如名所示，兵員輸送車是一種用來載送兵員的車輛，可在車上添加乘員以表現車輛的功能。

M113　甲兵員輸送車 （美國／1959年）

種類07　水陸兩用車

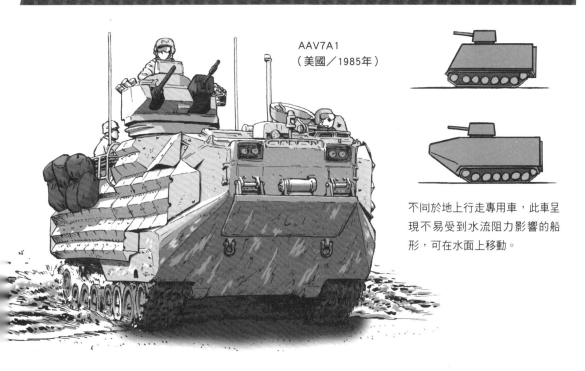

AAV7A1
（美國／1985年）

不同於地上行走專用車，此車呈現不易受到水流阻力影響的船形，可在水面上移動。

種類08　地雷處理車

地雷是便宜又棘手的兵器。當部隊進入地雷陣時，行軍速度會明顯減慢，給予敵人充分的活動時間，而地雷處理車正是能夠迅速處理地雷的車輛。

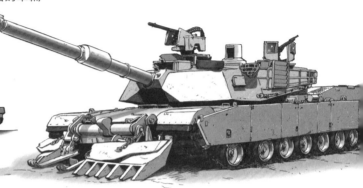

裝在前端的犁能挖出埋在地底的地雷。

也有轉輪式。

裝備「掃雷犁」的M1A2艾布蘭
（美國／1979年）

幾乎都是像M1一樣在戰車上加裝掃雷設備的類型，基本上只要先畫出戰車後再添加附屬裝備即可，但偶爾也有例外。

發射的彈體上接有成串的炸藥和降落傘，能誘爆路徑上的地雷，一口氣處理掉數百公尺範圍內的地雷。

92式地雷陣處理車（日本／1992年）

M4雪曼掃雷車
（美國／1944年）

讓綁著鎖鏈的圓筒旋轉後引爆。

種類09 戰車回收車

即使是擁有優秀崎嶇路面行走能力的戰車，也有可能會掉進洞裡無法動彈。為了拉起重達50噸的戰車，回收車必須具備與之同等的行走能力與重量，再加上為了方便在最前線運用，裝甲也是必不可少的裝備。因此，每當有新戰車登場時，都必須同時利用其底盤製造出回收專用的特殊車輛。

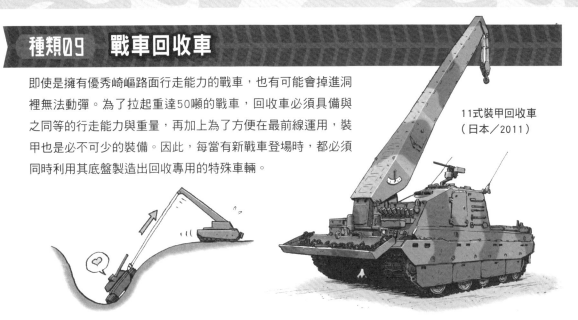

11式裝甲回收車
（日本／2011）

戰車的下半部為其基底。就跟繪製戰車時會把砲身畫得筆直有力一樣，繪製戰車回收車時必須把「符合用途的主要工具」也就是「起重機」畫得特別挺直。

種類10 裝甲架橋車

為了加強戰車部隊的運用機動性，必須要有燃料、彈藥補給、維修檢查等各項支援，其中也包括妨礙戰車前進的障礙物之排除作業。架橋車是能讓部隊在短時間內通過地塹或河川的車輛。請把橋的部分畫得清晰且筆直。

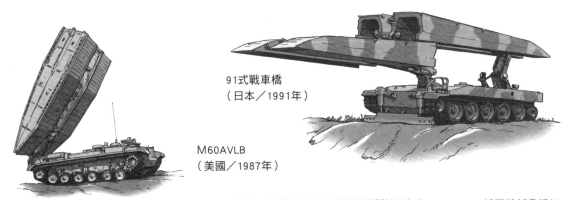

91式戰車橋
（日本／1991年）

M60AVLB
（美國／1987年）

91式採用將重疊處滑動展開的懸臂延伸式。M60AVLB採用將折疊橋如尺蠖般展開的剪刀式。

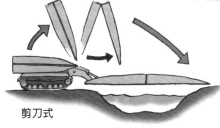

剪刀式

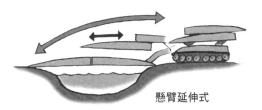

懸臂延伸式

種類11　裝甲列車

戰爭時期，能夠乘載大量兵員及軍需物資高速移動的列車成為重要的軍事輸送手段，但這類列車無法輕易改變路線，很容易遭到敵人破壞或埋伏，為了加強防禦而開發出的列車即為裝甲列車。欲繪製列車整體時，由於總長度過長，因此必須像下方的九四式例圖一樣，把每節車廂都縮小。

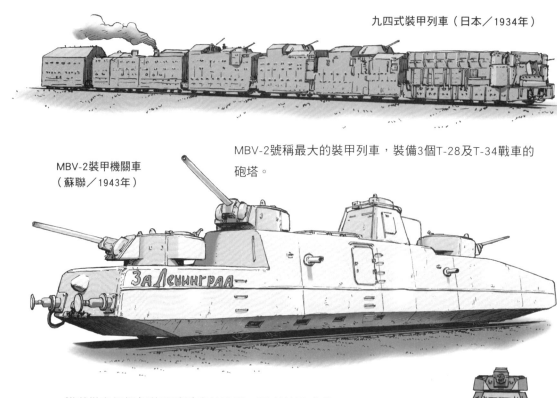

九四式裝甲列車（日本／1934年）

MBV-2號稱最大的裝甲列車，裝備3個T-28及T-34戰車的砲塔。

MBV-2裝甲機關車
（蘇聯／1943年）

NR51搭載裝有側裙板的四號戰車的砲塔。兩者的尺寸差異如右圖所示。為了配合既有的軌道寬度，車輛寬度會變得比想像中還窄，繪製時必須特別留意。

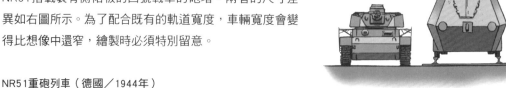

NR51重砲列車（德國／1944年）

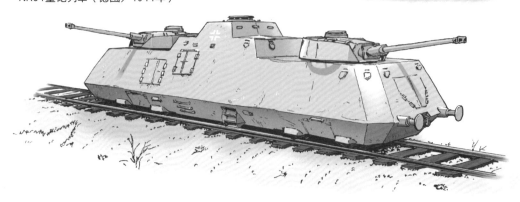

種類12　近未來的MBT

在冷戰終結及開發費用高漲等影響之下，戰車的開發速度逐漸趨緩，但各國依然有計畫研發各種型態的新世代主力戰車。目前的研發趨勢為提升能躲避雷達偵測的匿蹤性能（戰鬥機和戰鬥艦艇也是如此），只是似乎還無法在短時間內導入實戰。

PL-01試作車（波蘭／2013年）

未來戰鬥系統　40噸級　模型
（美國／2000年）

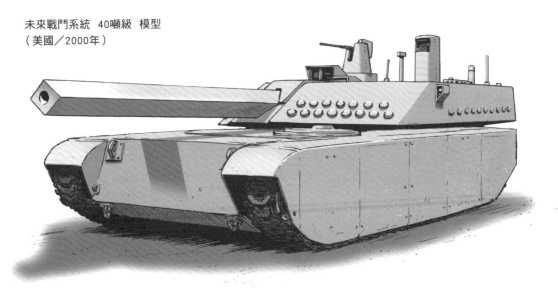

基本繪製方式跟現代戰車相同，都是平面與直線的組合，只是表面更光滑好畫。

夢野れい Rei Yumeno （作畫協助：そうじろう）
裝甲車的畫法 ── 89式裝甲戰鬥車

　　大家或許會覺得裝甲車比90式、10式等戰車還單調，但當裝甲車與主力戰車一同上陣時，能在戰場上發揮極高的戰鬥力。本節以陸上自衛隊的89式裝甲戰鬥車為例，請夢野れい老師跟大家講解裝甲車的繪製方法。

　　陸上自衛隊89式裝甲戰鬥車的車體前部裝有引擎及驅動裝置。除了3名乘員以外，後部艙門還能供7名士兵搭乘。車體側面裝有圓弧狀的射擊孔，可以乘車射擊。

戰車小檔案	
全　　長	6.82公尺
全　　寬	3.2公尺
全　　高	2.5公尺
重　　量	26.5噸
主武裝	90口徑35mm機關砲KDE
副武裝	79式反小艇反戰車誘導彈發射裝置×2
	74式車載7.62mm機關槍
乘　　員	3名＋兵員7名

瞭解89式裝甲戰鬥車

裝甲車分為靠輪胎行走的「輪型裝甲車」，以及靠履帶行走的「履帶型裝甲車」。

《輪型裝甲車》

● 高速、具機動性。

● 能長距離行走。

● 即使遭地雷損傷1、2輪也能持續行走。

96式裝輪裝甲車
（日本）

BTR-90步兵戰鬥車
（俄羅斯）

史崔克裝甲車
（美國）

AMX-10RC裝甲車
（法國）

《履帶型裝甲車》

● 裝甲厚。

● 火力強大。

● 能在崎嶇路面行走。

M2布雷德利部兵戰鬥車
（美國）

FV510 Warrior裝甲戰鬥車
（英國）

Puma裝甲步兵戰鬥車
（德國）

89式裝甲戰鬥車
（日本）

⊕ 89式裝甲戰鬥車與10式戰車的比較

裝甲車跟戰車的共同點是車體都裝有砲塔,那麼這兩種車又有哪些不同之處呢?比較同比例的縮小圖,找出外觀的差異吧!

10式戰車的主武裝等裝備極為齊全,全長也比89式裝甲戰鬥車長了約2.5公尺,但從正面圖看來,89式裝甲戰鬥車的底盤較高,比較有分量,方便普通隊員搭乘。

10式戰車

89式裝甲戰鬥車

1 m

裝甲車的底盤比戰車還高,相對的車體上部裝甲也幾乎都呈斜面。

10式戰車　　89式裝甲戰鬥車

⊕ 準備作畫資料

能親眼見識89式裝甲戰鬥車的機會不多,只要前往陸軍自衛隊宣傳中心「陸軍園地」(參考58頁),隨時都能實際取材。也可以準備同樣比例的縮尺模型,比較與其他車輛的尺寸差異。可先把各種車輛擺在一起後練習畫素描。

⊕ 掌握整體構造

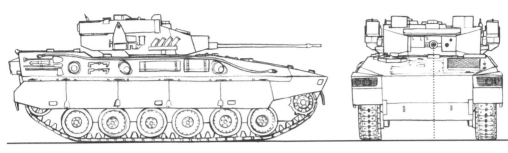

雖然實際砲身位置在中央偏左，但作畫時不必太介意這點。

車體可分解成5大部位。
先掌握各部位的形狀。

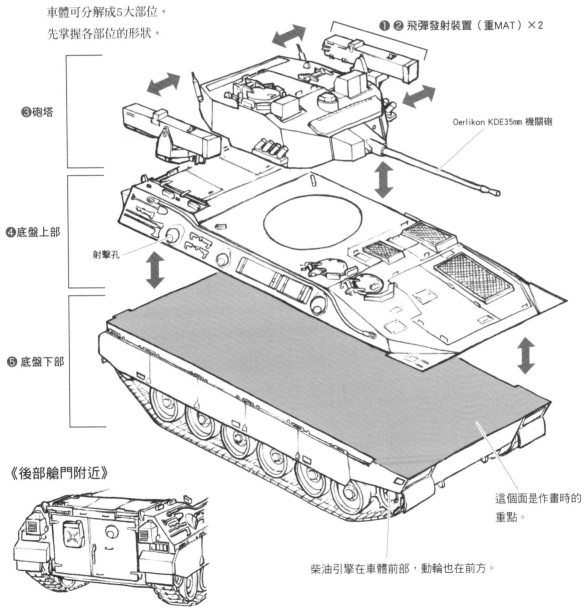

❶ ❷ 飛彈發射裝置（重MAT）×2

❸砲塔

Oerlikon KDE35mm 機關砲

❹底盤上部

射擊孔

❺ 底盤下部

這個面是作畫時的重點。

《後部艙門附近》

柴油引擎在車體前部，動輪也在前方。

後部艙門可供7名隊員進出。

⊕ 砲塔的畫法

並非從輪廓線或具特徵的面開始畫
起,而是先畫出單純的形體後,再慢
慢添加細節。

從拆下79式反小艇反戰車誘導彈發射
裝置(重MAT)的狀態開始繪製。

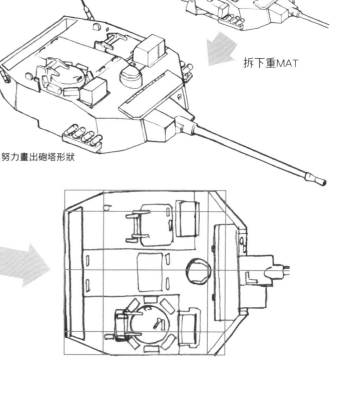

拆下重MAT

努力畫出砲塔形狀

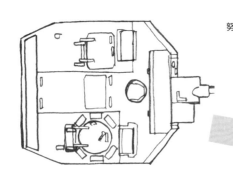

01. 砲塔的俯瞰圖。畫出相符的正方
形後,畫出傾斜面的格線。

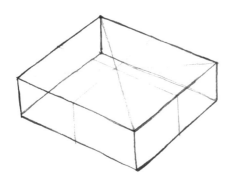

02. 畫出從斜角看來的正方形,往下
增加厚度。

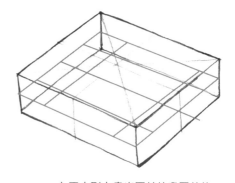

03. 在正方形上畫出同於俯瞰圖的格
線。注意角度變化應一致。

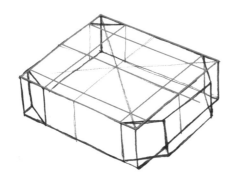

04. 將正方形斜切後往下延伸。

122

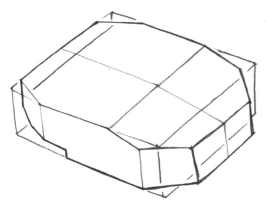

05. 調整斜面角度變化等細節。

06. 對照格線畫出車長用觀測鏡及艙門等裝備。

⊕ 79式反小艇反戰車誘導彈發射裝置（重MAT）的畫法

接著來畫剛才先拆下的79式反小艇反戰車誘導彈發射裝置（重MAT）。此裝置將成為外觀的明顯特徵，應學會繪製各種發射角度。

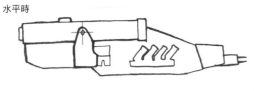

水平時

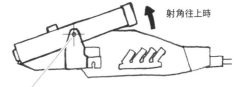

射角往上時

注意旋轉軸的位置。

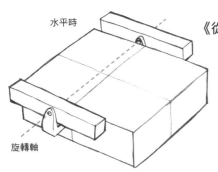

水平時

《從斜角看來》

旋轉軸

同樣配合砲塔的格線繪製。
注意左右的旋轉軸不要歪斜。

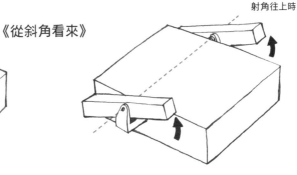

射角往上時

透視線會隨著發射角度變化，消失點也會跟著移動。以旋轉軸為基準旋轉。

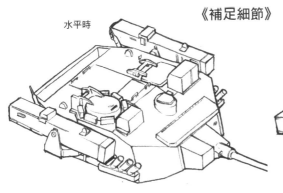

水平時

《補足細節》

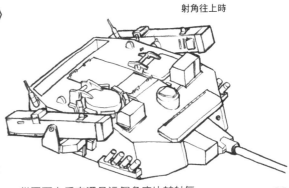

射角往上時

從圖面上看來還是這個角度比較帥氣。

⊕ 車體的畫法

89式裝甲戰鬥車的車體特徵為側面的斜面。從單純的四方體開始畫起。

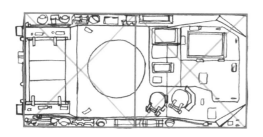

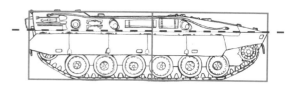

01. 從俯瞰圖能看出車體是由兩個同比例的正方形構成。

02. 裝甲與斜面裝甲的連接線呈水平，以此為基準變化角度。

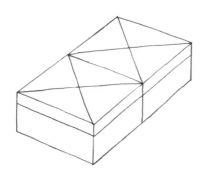

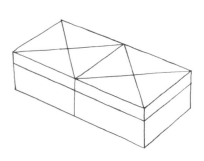

03. 車體的長寬比例為2比1。畫出兩個從斜角看來的連接正方形，往下增加厚度。

04. 切下側面的傾斜處。思考截面的模樣，確認有無正確裁切。畫出側面裝甲板與車輪。

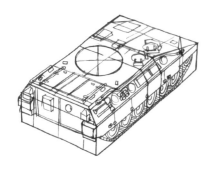

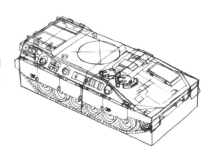

05. 對照格線補足細節。為車輪及履帶增加立體感。

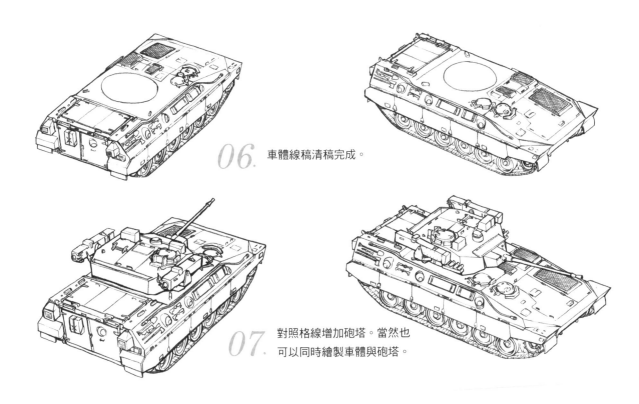

06. 車體線稿清稿完成。

07. 對照格線增加砲塔。當然也可以同時繪製車體與砲塔。

One Point

《斜面裝甲 —— 美國M1A1戰車砲塔的畫法》

戰車和裝甲車都有大量的斜面。在此介紹M1A1戰車的作畫重點,帶大家練習畫斜面。

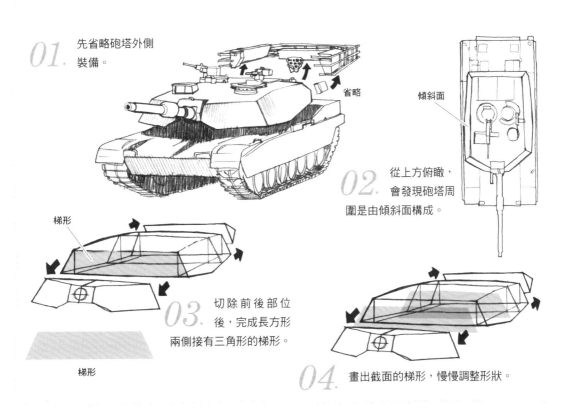

01. 先省略砲塔外側裝備。

省略

傾斜面

02. 從上方俯瞰,會發現砲塔周圍是由傾斜面構成。

梯形

03. 切除前後部位後,完成長方形兩側接有三角形的梯形。

梯形

04. 畫出截面的梯形,慢慢調整形狀。

在繪製89式裝甲戰鬥車之前，先來瞭解這是一台怎樣的車輛吧！先透過網路、書籍、模型等收集資料。

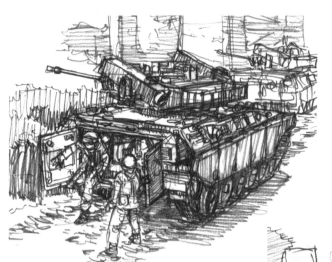

01. 邊參考資料邊繪製草圖。不要只畫1張，簡單繪製各種模樣的89式裝甲戰鬥車吧！在練習過程中，自然能逐漸熟悉該有的形狀。

02. 個人認為從斜前方看來的角度最帥氣，因此決定從此角度繪製。

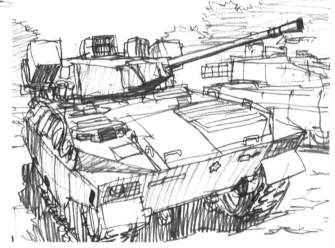

練習到不看參考資料也能畫出基本形體為止。

03. 將從前方看來的89式裝甲戰鬥車的整體形狀配置在畫面上。邊確認草圖邊修整形狀，使戰車能夠完全進入畫面中，同時畫出透視線，大致決定視平線與消失點（視平線跟消失點都不需要畫得太精準，抓個大概就可以了）。

消失點（這附近）　　視平線

04. 畫出透視線後的樣子。不用畫出右方的消失點，只需留意透視線的角度變化。

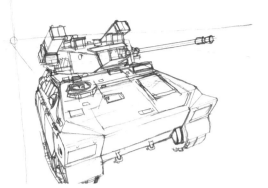

05. 補足細部裝備。對照透視線或格線，畫出零件或裝備。

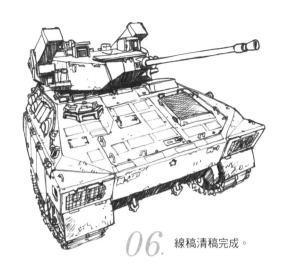

06. 線稿清稿完成。

07. 在背景畫出其他車輛。可利用透寫台描繪90式戰車及74式戰車。此步驟可參考過去拍攝的資料照片。

陸上自衛隊宣傳中心的90式戰車（左）及74式戰車（右）

完成 **08.** 決定光線的方向，畫出影子後，在地面畫出車輛行走痕跡等，即完成標題頁的戰車圖。

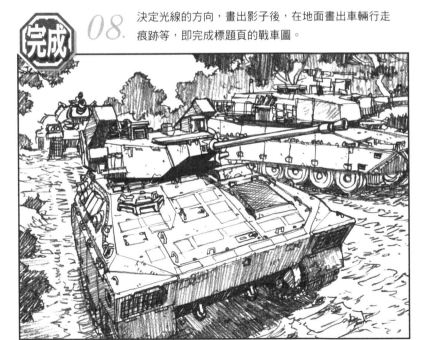

「其實這次是我生平第一次畫89式裝甲戰鬥車，實際繪製後發現比想像中還有趣。車上有3名乘員和7名搭乘者，總共10個人，想必每個人都有屬於自己的故事吧！我像這樣邊想像電影情節般的場面邊描繪。比起單獨畫「戰車本體」，我更喜歡畫「有戰車存在的空間」，希望讀者們也都能勇於挑戰繪製戰車的背景，一定能激發出更多有趣的想像。」（夢野れい）

砲身的畫法

　　照著參考資料繪製時明明很正常，試著把砲身稍微往上抬起後，卻發現「奇怪？砲身的角度怎麼怪怪的……難道歪掉了嗎？」大家有過這種經驗嗎？我通常在從草稿進展到底稿的階段就會發現此類問題，並立即修正。

　　在此介紹能協助我們發現砲身歪斜，以及協助修正的注意重點。

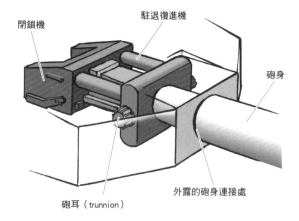

閉鎖機

駐退復進機

砲身

砲耳（trunnion）

外露的砲身連接處

90式戰車的砲身構造如左圖所示。

砲身是會朝上下方向旋轉的機械裝備，必裝有旋轉用的旋轉軸。

「砲耳」便是這種旋轉軸。

砲身的旋轉中心點在比外露的砲身連接處還要深處的位置，因此，若以外露的砲身連接處為中心旋轉，自然會導致砲身歪斜。

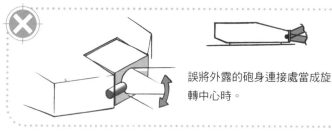

誤將外露的砲身連接處當成旋轉中心時。

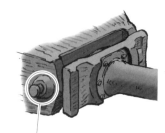

順帶一提，虎Ⅰ戰車的砲耳從外面也看得到。

《仰角時》

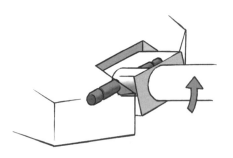

砲身朝上。

容易被防盾等遮擋，但只要抓準旋轉中心點，就能以該處為支點移動砲身。

《俯角時》

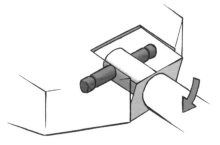

砲身朝下。

覺得「砲身似乎呈歪斜狀態」時，只要找出旋轉軸，就能自行修正。

第 **IV** 章

How To Draw Tanks

其他繪製方法

01 繪製3DCG戰車

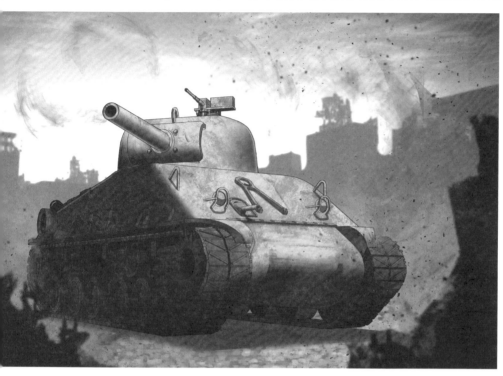

本節請西岡知三老師跟大家講解用電腦製作戰車3D立體模型的技巧。這次使用的製作軟體是「CLIP STUDIO PAINT EX」（以下簡稱CLISTU）。

這套軟體是來自於CELSYS公司開發的插畫、漫畫、動畫專用製作軟體。

▲ 用CLIP STUDIO PAINT EX和3D模型繪製的M4雪曼戰車。

將M4戰車的3D模型製作成2D圖像

① 下載3D模型

在此介紹將美軍M4戰車的3D模型製作成2D圖像的方法。CLISTU本身沒有附戰車的3D素材，必須另外尋找3D檔案。這次我們從CELSYS公司經營的插圖製作支援網站取得3D素材。

「CLIP STUDIO ASSETS」支援網站公開各種能輔助作畫的筆刷及3D檔案等素材，付費跟免費素材都有。在此網站搜尋「戰車」，購買「舊美軍戰車」。商品網址為

https://assets.clip-studio.com/ja-jp/

也可以從CLISTU進入網站。

⊕ ②配置模型、調整攝影機位置

這次購入的「舊美軍戰車」是一輛M4戰車。將購得的3D模型匯入軟體中，調整角度和動作，尋找想畫的角度。

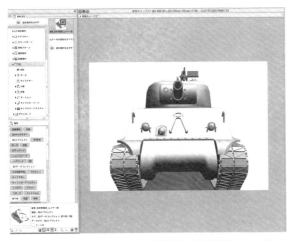

下載好的戰車模型會存在素材面板的下載資料夾中。建立新畫布後，將戰車模型檔案拖放到畫布上配置。

能調整攝影機位置等的按鈕

選擇「操作工具」後，左上角會出現能變更攝影機位置及戰車角度等的按鈕。試著改變戰車角度，尋找最帥氣的構圖。

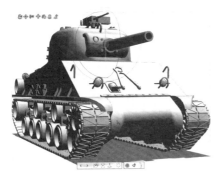

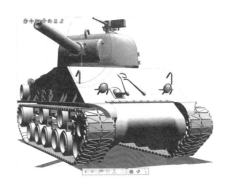

這次使用的模型砲塔跟砲身都能活動，可以試著旋轉，改變砲身的角度，讓戰車擺出不一樣的姿勢。跟攝影機一樣，選擇「操作工具」，點擊想移動的部位，即會出現操縱工具列。

從工具屬性面板變更攝影機的透視線，可表現出望遠鏡頭或廣角鏡頭。
望遠鏡頭適合製作比例均一的構圖；廣角鏡頭適合在想表現出尺寸感時使用。

《望遠鏡頭》　　《廣角鏡頭》

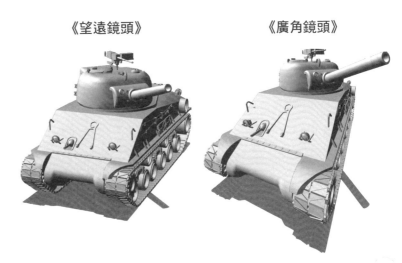

⊕ ③設定光源

我們能用CLISTU從喜歡的角度替模型打光、增加陰影。可於此階段嘗試各種不同的打光方式，作為接下來作畫（彩色）時的參考。

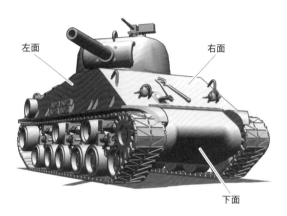

清楚區分3面（左面、右面、下面）的明暗程度，強調出立體感。

可從131頁介紹的能調整透視線的工具屬性面板中編輯光源。

例如：日正當中時光線從上往下照射；傍晚太陽下山後，光線改從側面照射；到了漆黑的夜晚，則多用手上的照明工具從下往上照射。

就像這樣，隨著情景變化，光源也會出現極大的差異。光源是有助於提升整體氣氛的關鍵要素。

⊕ ④自動轉換及修正成線稿

決定構圖後，將3D模型轉換成線稿。點擊上部工具列的「圖層→圖層LT轉換」，進行線稿轉換。

線條抽出設定選擇「向量圖層」，線寬為「0.01mm」，檢測精度為「75」，框線強調度為「0」，「平滑」設定為等級10。

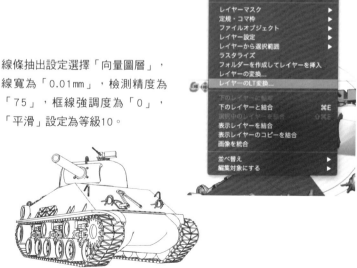

⊕ ⑤最後修整

抽出線條後，參考原始圖像或資料照片完成最後修整。

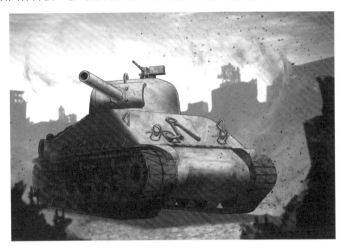

於執行圖層LT轉換時更改
「網點」設定，即能將陰影
自動貼成網點。繪製有戰車
登場的漫畫時，此技巧能派
上非常大的用場。

Advice

抽出線條前的畫像會保留成隱藏圖層，參考此畫像塗色，增加前景的
瓦礫、背景的天空和廢墟，以及整體的粉塵後即完成整張圖。此圖需
要的所有素材都能從CLIP STUDIO ASSETS取得。

⊕ 製作戰車大隊

從素材庫開啟戰車檔案時，也可以同時拖拉多部戰車。

配置時從物件操作工具（快速鍵：O）
顯示3D操作工具後，只要使用右邊的
🐄 按鈕，即能沿著地面移動物件，相
當方便。
調整過頭恐導致戰車埋入地面或浮在半
空中，顯得不自然，務必特別小心。

⊕ 使用透視規尺繪製正確的背景

善用能輔助背景作畫的「透視規尺」，讓背景跟戰車產生同樣的遠近感。

配置3D模型時，點擊❶的圖示解除✕，並從❷的圖示選擇「表示所有圖層」後，即會顯示「透視規尺」。在
顯示透視規尺的狀態下，所有筆刷及圖形製作工具能沿著透視線畫線。想直接手繪時，可按ctrl＋2解除透視規
尺狀態。

手邊沒有想畫的戰車素材時，也可以試著自製簡單的3D模型。此時能派上用場的便利3D軟體為SketchUp。

SketchUp是美國Trimble公司開發的3D模型製作工具。先用鉛筆畫出輪廓，於推拉工具設定高度後製成立體模型。不需要輸入數值，只憑感覺就能完成作業。

3D製作軟體通常要價不斐，SketchUp的付費版同樣不便宜，不過也有免費版（只是功能有限，且禁用於商業用途）。

左圖為基本作業畫面，雖然看起來很陽春，但必要功能皆一應俱全。畫面上的人物會站在比例縮尺上，若覺得畫面受干擾也可以自行刪除。

①SketchUp上的3D模型

參考資料照片，試著製作簡單的戰車模型。

01. 使用「長方形工具」，決定車體的尺寸。

02. 用「推拉工具」拉成立體模型。

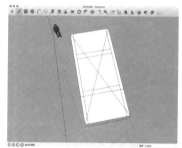

03. 用「鉛筆工具」畫出傾斜處及搭載砲塔的部分。從四個角落畫出×，找出車體的中心點，更容易取得整體平衡。

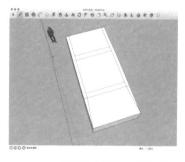

04. 找出中心點後，使用「選取工具」清除×的線條。稍微調整前側的形狀。

05. 製作車體的傾斜面。用「選取工具」同時選擇多個突起的部分（長按Shift鍵點選）。

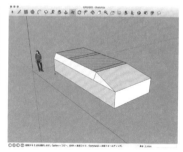

06. 使用「移動工具」，長按Command（Ctrl鍵）鍵，將選擇的部分往上拉。

07. 放上臨時砲塔。砲塔的體型太大了，把它縮小一點吧！選擇「選取工具」後，雙點擊上層物件。

08. 選擇「捲尺工具」，長按Option鍵（Alt鍵），將綠色操作點往內拉（只要是內側都可以）。

09. 在砲塔前畫×，以便製作砲身。

10. 用「圓形工具」從×的交叉點做出砲身的形狀。

11. 用「推拉工具」做出砲身的立體狀。由於立體面傾斜，因此砲身自然會朝上。

12. 雙點擊砲身前端，選取後用「移動工具」將砲身往下拉。

② 用CLIP STUDIO PAINT EX清稿

做出基本形體後，將之畫成圖像並匯入CLISTU。

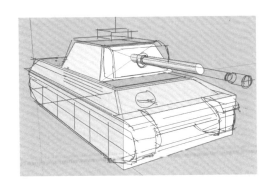

依照檔案→輸出→2D圖像數據的步驟，用CLISTU打開畫好的圖像，疊上新圖層後，邊參考資料照片邊進行清稿作業。可用Ctrl＋B將畫好的圖轉換成藍色，更方便辨識。

進行清稿作業時，只要在匯入的3D圖像上畫出透視規尺，就能更輕鬆繪製直線。
跟匯入3D素材時不同，必須另外用「透視規尺工具」製作規尺。依照右邊❶～❹的順序畫出規尺。

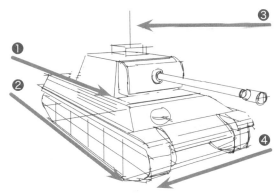

③ 塗色作業

在清稿後的線稿上塗上顏色（此範例為灰色）。

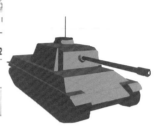

 可利用剪裁遮色片避免顏色塗出框外。在畫好影子的圖層上新增圖層後，點擊下方標示的按鈕。

這個按鈕

④ 強調陰影、增加細部配件

在塗色圖層上新增細節用的圖層，將形狀複雜化。

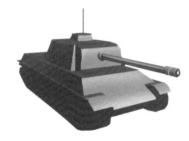

在單色面增加漸層。若是亮面就將後側顏色加深、前側顏色加亮，營造出空間感，接著加強亮面及暗面連接處的明暗程度，強調出立體感，最後畫出細部配件的大致輪廓。

亮面

暗面

連接的部分

 透視規尺也能應用在線稿以外的作畫步驟，記住能將透視規尺ON/OFF的快速鍵「Ctrl＋2」，自由自在切換。此外，若是無法用透視線對齊的斜直線，可以長按Shift鍵繪製。

⑤ 繪製履帶

履帶的構造非常複雜。直接貼上平面繪製的履帶。

開啟新畫布，用圖形及「特殊規尺工具」畫出履帶的零件。重疊的零件必須畫在不同的圖層上。

將零件逐一用「自由變形」貼合。先用透視規尺在履帶周圍畫出格線，成為變形時的參考依據。

將所有零件都貼上後，再用剪裁遮色片增加陰影。

⊕ ⑥加強明暗程度

現在的黑白平衡感還不理想，必須將對比調高，加強明暗程度。

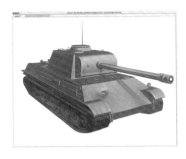
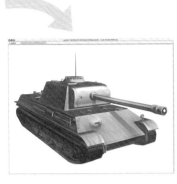

依照選單→圖層→新色調補償的步驟，選擇亮度對比，調整顏色的濃淡度。原則上來說亮度跟對比都要調高，但還是要視實際情況調整。

⊕ ⑦加強細節～完成

完成到此步驟後，就來繪製細節部分吧！畫出細部零件，增添舊化表現，提升整體密度。

若覺得本身內建的筆刷不夠用，可以利用CLIP STUDIO ASSETS，搜尋名為「油漬」或「汙漬」等的圖像或筆刷。

使用者能夠自行調整想要的筆刷效果。例如：想添加像噴筆一樣的散布效果時，從工具屬性點擊❶的工具圖示，出現輔助工具詳細面板後，選擇❷的散布效果，接著從右側選單中選擇❸的散布效果即完成。我們可以像這樣簡單設定各種不同的效果。

使用電腦繪圖時，無論塗刷、擦拭再多次，都不會造成紙張損傷，很難決定結束作業的時間點。尚未習慣電腦作畫的人，不妨事先設定好結束的時間。

用電腦製作圖像能輕鬆嘗試錯誤，完全不怕失敗。將檔案存成不同的檔名，嘗試各種繪製模式，摸索出自己最喜歡的畫法吧！

02 虛擬戰車及未來戰車的畫法

到此為止教大家畫的都是實際存在（或曾經存在）的戰車，但在漫畫、動畫等作品中，就算出現虛擬戰車也絲毫不足為奇。

請自由發揮想像力，設計出原創戰車吧！

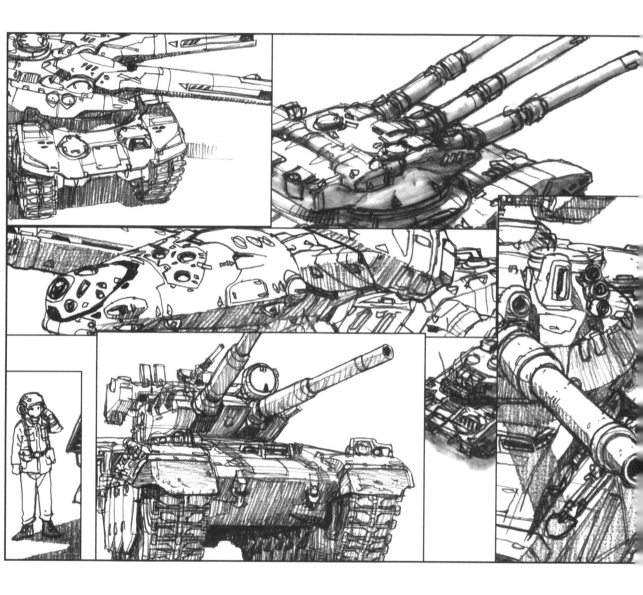

戰車在製作時會考慮到在戰場上的實用性，所有設計和構造都有其目的。不過，不知道大家小時候看到動畫裡的虛擬「2連砲身」戰車時，有沒有覺得很興奮呢？從現在起，姑且不論「這樣的戰車是否有辦法真實存在」的問題，隨心所欲設計嶄新的戰車吧！只重視外表也沒關係，請自由發揮想像力，畫出心目中最帥氣的戰車。

各種外形的戰車

在歷史上，各式戰車伴隨著兵器一同問世，其中有導入實用化的類型，也有紙上談兵的類型。在觀察舊戰車的過程中，也有機會靈機一動想出新穎有趣的點子，請務必多加參考。

李奧納多·達文西設計的戰車

從現代的眼光看來仍會覺得外形十分創新。可惜並未實用化。

MK.I戰車（英）

1916年開發的戰車，實際投入第一次世界大戰的索姆河戰役。形狀獨特，也被稱為「菱形戰車」。此戰車有兩種類型，分別為在兩側各裝備1門的6磅砲作為主武器的雄性，以及各裝備2門7.7mm機槍的雌性（參考92頁）。

突擊虎式（德）

1944年出現在戰場的大型自走砲。

以虎I戰車的底盤為基礎，搭載38cm臼砲。儘管當時同盟國處於劣勢，此戰車依然展現出驚人的威力。由於裝甲比其他戰車還厚，因此作為防禦兵器也能發揮極大的功能。

279工程（蘇聯）

1950年代，面對冷戰的緊張局勢，蘇聯想定在核戰爭中的活動擬定出的重戰車開發計畫。用如圓盤的車體搭配4條履帶，此獨創外形考慮到了高機動性及暴風對策。但最後未經正式採用，只留下試作品。

戰車的敵人不一定是戰車。考慮到戰車的防禦力,瞭解反戰車兵器也很重要。

L-39赫蒂反戰車槍(芬)

1939年第1次蘇芬戰爭時,芬蘭為了對抗蘇聯而發明的大口徑反戰車步槍。隨後製造出多種衍生型,也被當成具備全自動功能的對空砲使用。

AH-64阿帕契(米)

冷戰時期,美國為了對抗東方諸國的裝甲戰鬥車增強計畫,開發出此具備反戰車能力的戰鬥直升機。隨後經各國採用,日本自衛隊也採用其中一種衍生型。

卡爾‧古斯塔夫無後座力砲(瑞)

誕生於瑞士的無後座力砲經各國軍隊採用,日本的陸上自衛隊也有採用,授權生產「84mm無後座力砲」。

71式反戰車地雷(日)

陸上自衛隊使用的反戰車地雷。是一種會在戰車經過時爆炸的普通地雷,強勁的爆炸力有機會破壞履帶等底部裝置。

A-10 雷霆二式攻擊機(美)

強化對地攻擊的攻擊機。機體兩側突出的引擎令人印象深刻。具備優秀的高機動性與高防禦力,在波斯灣戰爭的喪失率約10%,堅固程度可見一斑。

戰車的畫法
夢野れい

畫出鏡餅

切下兩側

裝上無線軌道和砲身

增加細節後就完成了!

接著來設計自創戰車吧！先從戰車的基本型態著手，再延伸到外觀及性能。

《基本形》

現代戰車是由砲塔、砲身、車體及履帶等組件所構成。試著增加組件或改變其功能，思考全新的型態。

《多砲身戰車》

增加砲身。

《超重量級戰車》

增加履帶。

《多腳戰車》

把履帶改成腳。

《獨立輪型戰車》

讓4個輪子獨立。

《雷射飛彈戰車》

搭載特殊兵器。

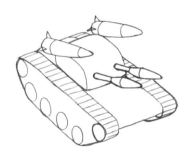

《氣墊戰車》

能浮起，在水上也能前進。

《復古戰車》

散發著懷舊氛圍的設計。

《無人小型戰車》

一口氣縮小尺寸。

《超巨大戰車》

有巨大的箱型。

⊕ 單砲身戰車

10年、20年後的戰車會有怎樣的變化呢？回顧從第二次世界大戰至今的戰車變遷，會發現外觀幾乎沒有改變，或許在接下來的好一陣子，戰車的外形都不會出現明顯變化。但與此同時，電子戰化、輕量化、綜合運用、反航空反步兵對策等，都依然有逐步進展。考量這些實態，試著繪製近未來的戰車。

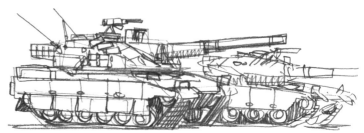

推測最新型戰車應多為平面構成的四角型戰車。

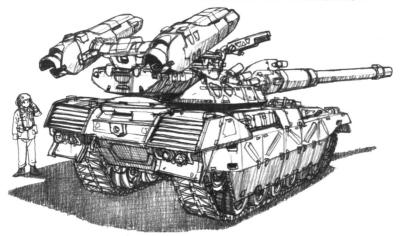

將既有戰車上的零件組合或改造，統一整體設計。個人相當喜歡裝備飛彈發射器的車輛，因此將之裝在砲塔後部。

我很喜歡能看到這個空隙的角度。

原創戰車小檔案

全　長：8.5公尺
全　寬：3.2公尺
全　高：2.5公尺
主武裝：44口徑120mm滑膛砲（自動裝填）
副武裝：飛彈發射器
　　　　反步兵雷射（砲塔上部）
乘　員：3名

⊕ 多砲身戰車

不要只顧著參考既有戰車的形體，試著自由改變外形。這次我挑戰畫了小時候憧憬的「2連砲身戰車」。

戰車上若有兩個砲身，實用性應該不怎麼理想，但我很喜歡兩個砲身排在一起的畫面。試著讓這種不可能存在的戰車出現在自己的漫畫或插畫世界中吧！

讓兩個砲身保持不同的仰角，畫面看起來會特別帥氣。當然這會比左右砲身角度相同的模樣還難畫。

既然有兩個砲身，射擊間隔時間應該能縮短一半，而且左右兩側應該能裝不同的砲彈。像這樣思考相關設定也很有趣。

⊕ 主砲進化的戰車

在遙遠的未來世界中，也希望能有戰車登場。毫無顧
忌地把主砲畫得英姿煥發！

《裝備能量砲的戰車》

此戰車的主砲是類似荷
電粒子砲的能量砲。雖
然在現實世界中難以實
現，但還是要試著思考
確保電力的手段。例
如：用電池取代炸藥、
由後方的電力補給車供
應微波能源、使用其他
未知能源等。

《裝備磁軌砲的戰車》

這是裝備磁軌砲當作主砲的戰車。

⊕ 巨大戰車

在歷史上，巨大戰車曾數度登場。車體增大的主要原因是為了提升攻擊力，但戰車的行動速度卻會隨之減慢，使得被敵人發現或遭到攻擊的風險增加。儘管如此，巨大戰車依然擁有令人嚮往的魅力。試著讓巨大戰車在未來世界中登場吧！

此圖的繪製形象為將戰車的主砲拆下後，在車體上安裝履帶和巨大的柴油引擎。這些配件本身並沒有未來感，只是把體積擴大而已，就成了超越現代「現實世界」的產物。

Advice 繪製大型物件時，可以在旁邊另外畫一個標準尺寸的物件。

直接輾過車子或護欄，在4線道道路上行駛，或是過橋時差點跌進河裡……邊想像這些情景邊繪製。

多腳戰車

雖然戰車最大的特徵是履帶和車輪，但未來也有可能會出現多腳戰車。試著挑戰嶄新的多腳型戰車吧！想裝幾隻腳都無所謂。

能配合城鎮、叢林、沙漠等戰鬥環境更換戰車的腳部。

用4隻腳行走的移動速度較緩慢。煩惱要安裝車輪型行走裝置，還是要連接搬運用的車輛。

這輛多腳戰車的乘員為1人。操縱手待在充滿液體的膠囊空間內，腦波與AI連接，同時控制操縱與射擊。即使乘員死亡，AI也會繼續執行任務──邊想像這些設定邊繪製此圖。

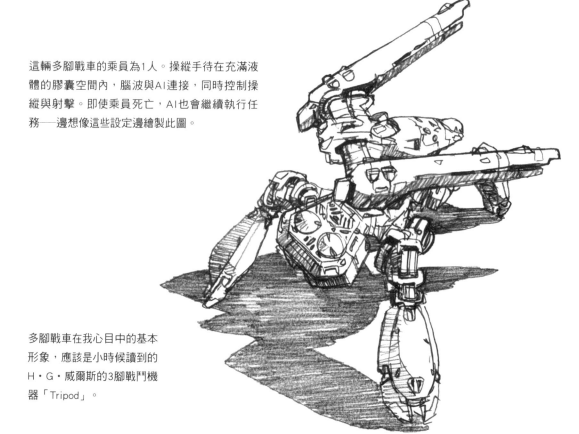

多腳戰車在我心目中的基本形象，應該是小時候讀到的H‧G‧威爾斯的3腳戰鬥機器「Tripod」。

⊕ 其他各種戰車

在未來的世界中，內建AI的無人戰車有機會成為
主流，能與無人飛機連動的小型無人戰車應該能
大顯身手。不過，在戰車重量減輕的同時，履帶
也失去必要性，總覺得變得有點單調。

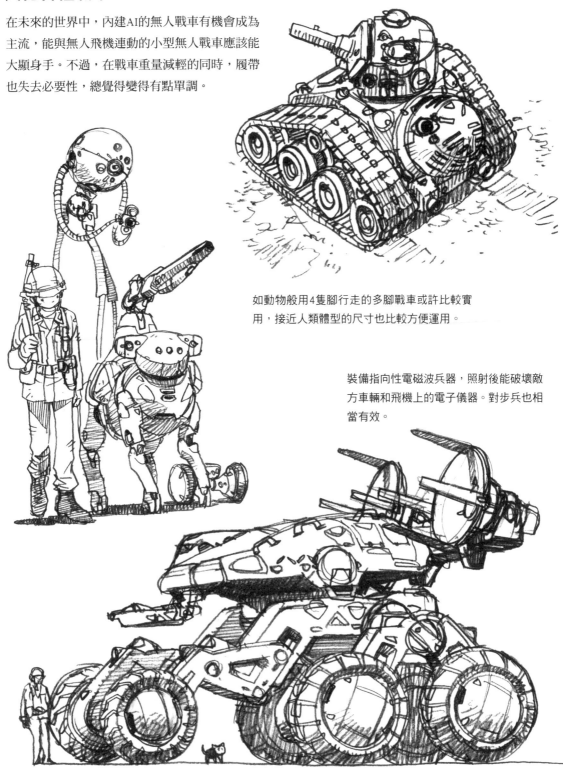

如動物般用4隻腳行走的多腳戰車或許比較實
用，接近人類體型的尺寸也比較方便運用。

裝備指向性電磁波兵器，照射後能破壞敵
方車輛和飛機上的電子儀器。對步兵也相
當有效。

登場的戰車種類與該世界的背景息息相關。只要把虛擬世界觀構築得夠紮實，就算是看似無稽之談的戰
車，也會自然散發出逼真感。繪製未來戰車時，同樣要懂得樂在其中。

■著者

夢野れい

野上武志

吉原昌宏

横山アキラ

名城犬朗

エアラ戦車

西岡知三

■ Staff

● カバーデザイン

山野紗也加［ユニバーサル・パブリシング］

● 編集

長澤久　　　［ユニバーサル・パブリシング］

清末浩平　　［ユニバーサル・パブリシング］

保住早紀　　［ユニバーサル・パブリシング］

山野紗也加［ユニバーサル・パブリシング］

小野瑞香　　［ユニバーサル・パブリシング］

● 企劃

綾部剛之　［ホビージャパン］

從零開始の戰車繪畫 技法

SENSHA NO EGAKI KATA hakokaraegakusensha•soukousharyou no technic
© HOBBY JAPAN
Chinese (in traditional character only) translation rights arranged with
HOBBY JAPAN CO., Ltd. through CREEK & RIVER Co.,Ltd.

出　　　　版／楓書坊文化出版社

地　　　　址／新北市板橋區信義路163巷3號10樓

郵 政 劃 撥／19907596　楓書坊文化出版社

網　　　　址／www.maplebook.com.tw

電　　　　話／02-2957-6096

傳　　　　真／02-2957-6435

翻　　　　譯／張翡臻

總 經 銷／商流文化事業有限公司

地　　　　址／新北市中和區中正路752號8樓

網　　　　址／www.vdm.com.tw

電　　　　話／02-2228-8841

傳　　　　真／02-2228-6939

港 澳 經 銷／泛華發行代理有限公司

定　　　　價／380元

初 版 日 期／2018年9月

國家圖書館出版品預行編目資料

從零開始的戰車繪畫技法／夢野れい, 野上
武志, 吉原昌宏作；張翡臻譯. -- 初版. -- 新
北市：楓書坊文化, 2018.09　面；　公分

ISBN 978-986-377-400-6（平裝）

1. 插畫　2. 繪畫技法

947.45　　　　　　　　　　107010480

エアラ戰車
繪製彩圖 九七式中戰車

　　繪製戰車（戰鬥車輛）時，迷彩是非常重要的要素之一。迷彩不只能提升戰車的隱蔽程度，還能表現出時代、國家及當前狀況。實際繪製迷彩時，必須事先做足準備作業。即使繪製的是虛擬戰車，多數設計師和插畫家依然會參考實際戰車上的迷彩。要說整張圖的感覺和世界觀都取決於迷彩也不為過。在此請エアラ戰車老師跟大家說明迷彩的畫法。

迷彩的繪製方法

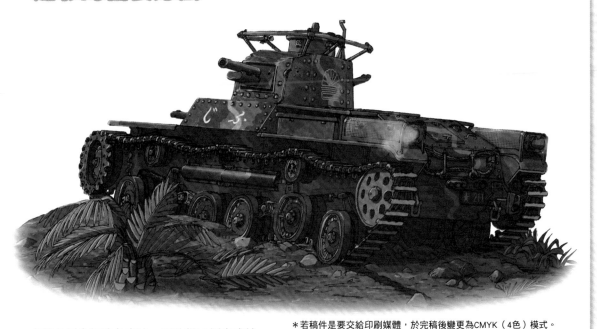

＊若稿件是要交給印刷媒體，於完稿後變更為CMYK（4色）模式。

　　本節主要介紹塗色方法，因此從已經完成線稿的狀態開始解說。使用Adobe公司推出的影像處理軟體「Photoshop」上色。掃描手繪線稿，將之匯入Photoshop，使用混合模式調整「色彩增值」。

模　式：ＲＧＢ＊
解析度：350pixel/inch
　長　：3100px
　寬　：500px

工程❶ 塗底色

先用「鉛筆筆刷」塗底色。若要使用「圖層遮色片」，可以用普通的「筆刷」就好。我個人比較喜歡用「自動選取工具」選取範圍，但Photoshop是一套能利用各種方法達成同樣目的的軟體。

將底色塗成紫色等顯眼的顏色，方便後面確認有沒有漏塗。

工程❷ 上色

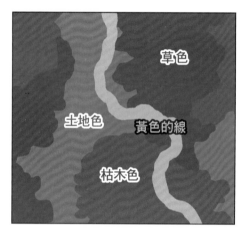

塗完底色後接著來塗原色。這次繪製的「九七式中戰車（chi-ha）」是舊日本軍的主力戰車。各個戰域和年度使用的迷彩顏色都不同，這次決定的塗色是最受日本軍歡迎的三色迷彩──土地色（黃土色）、枯木色（焦褐色）及草色（綠色），在其中加入黃色線條的圖樣（1944年塞班島的迷彩樣式）。先用「自動選取工具」選取範圍，跟實際車輛一樣先於整體塗上土地色，等塗完車體後再接著塗履帶。這種塗法能使顏色層次更鮮明，幫助我們把接下來要塗的迷彩圖樣塗得更均勻。

草色
土地色
黃色的線
枯木色

▼塗完車體色後塗履帶

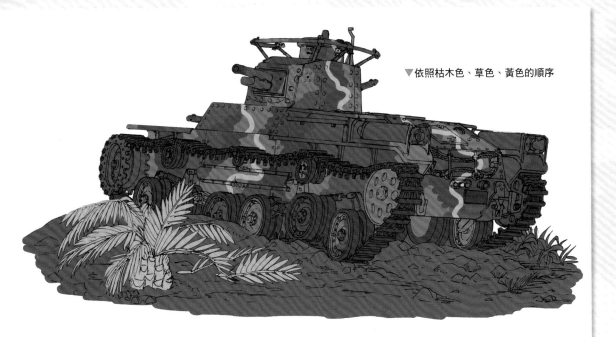

▼依照枯木色、草色、黃色的順序

接著來塗枯木色、草色和黃色線條。

塗迷彩圖樣時的最佳參考資料是實車的照片，但當時的照片多為黑白照，不易辨別顏色。建議大家多利用塑料模型、模型塗色樣本或戰車相關書籍等資料。

當時的日本戰車採用刷毛塗裝，這裡用「筆刷」塗刷就沒問題了（舊日本軍未採用噴漆塗裝）。

當砲塔朝向12點鐘以外的方向時，請意識著砲塔和車體的交界處塗色。塗色順序為①車體➡②履帶➡③枯木色➡④草色➡⑤黃色線條。

實車的迷彩圖樣也是採人工塗裝，有多種不同的樣式。作畫時請以參考資料為基準，斟酌迷彩圖樣的平衡感。

工程❸ 標誌

菊水紋

標誌是區別部隊的重點要素之一。嚴格上來說，我們能靠標誌鎖定部隊，而且每種標誌搭配的迷彩與時空背景都會產生差異。

配合這次的設定，使用「菊水紋」標誌。考慮到以後還有機會重複使用，將做好的標誌檔案保存起來，便於日後利用。

意識著砲塔的角度和曲線，從「編輯」➡「變形」，選擇「扭曲」和「彎曲」，將標誌貼在車體上。

工程❹ 添加陰影、最後修整

接著來繪製陰影。陰影並非純黑色，而是「接近黑色的顏色」，這次使用茶色系。在陰暗處製作色階，複製圖層製作各種透明度的陰影，總共製作4～6個圖層（參考下圖）。

接近黑色的茶色
（R：37% G：24% B：12%）

《製作圖層》

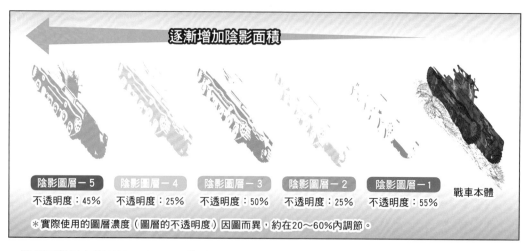

逐漸增加陰影面積

陰影圖層－5	陰影圖層－4	陰影圖層－3	陰影圖層－2	陰影圖層－1	戰車本體
不透明度：45%	不透明度：25%	不透明度：50%	不透明度：25%	不透明度：55%	

＊實際使用的圖層濃度（圖層的不透明度）因圖而異，約在20～60%內調節。

陰影面積最多的圖層，以光量調整透明度的數值。光線越亮陰影越明顯，透明度的百分比也會提高。

剩下的工程如下所列：

❶為戰車稍微增加光澤。戰車為鋼鐵材質，用白色或灰色塗抹角落等邊緣處，提升整體質感。

❷在線稿圖層上繪製消音器蓋，並畫出白色的噴煙。

❸在調整圖層用「色調曲線」調整整體的顏色。

❹為了提升戰車的重量感及鋼鐵的質感，將整張畫的飽和度稍微調低（15～25%）。

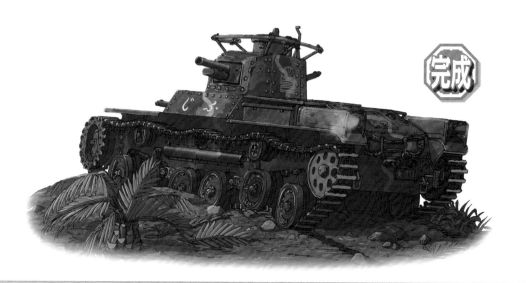

完成

〈漫畫〉

超偷吃步的戰車畫法
野上武志
Takeshi Nogami

哈囉大家好
我是主講人
麻里子呦♥

Hobby Japan的
編輯要你
畫一些關於
戰車的畫法。

咦——

真麻煩

其他漫畫家老師
在前面不是都
講得很
鉅細靡遺了嗎？
這樣不就好了嗎？

…喂！

正攻法最強

說到底……

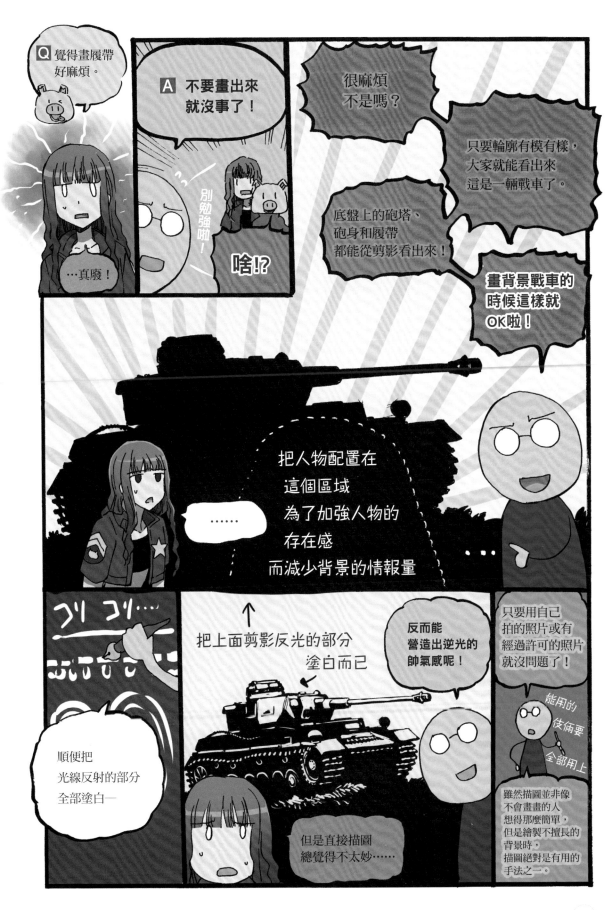

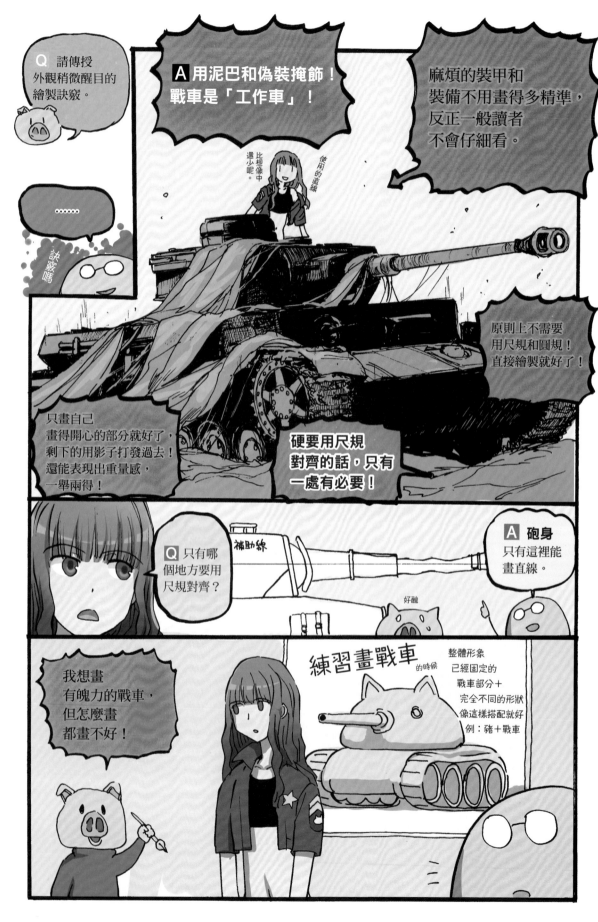

Q 請傳授外觀稍微醒目的繪製訣竅。

A 用泥巴和偽裝掩飾！戰車是「工作車」！

麻煩的裝甲和裝備不用畫得多精準，反正一般讀者不會仔細看。

……

訣竅嗎

比想像中還少呢。

使用的直線

原則上不需要用尺規和圓規！直接繪製就好了！

只畫自己畫得開心的部分就好了，剩下的用影子打發過去！還能表現出重量感，一舉兩得！

硬要用尺規對齊的話，只有一處有必要！

Q 只有哪個地方要用尺規對齊？

補助線

A 砲身只有這裡能畫直線。

好醜

我想畫有魄力的戰車，但怎麼畫都畫不好！

練習畫戰車 的時候

整體形象已經固定的戰車部分＋完全不同的形狀像這樣搭配就好例：豬＋戰車

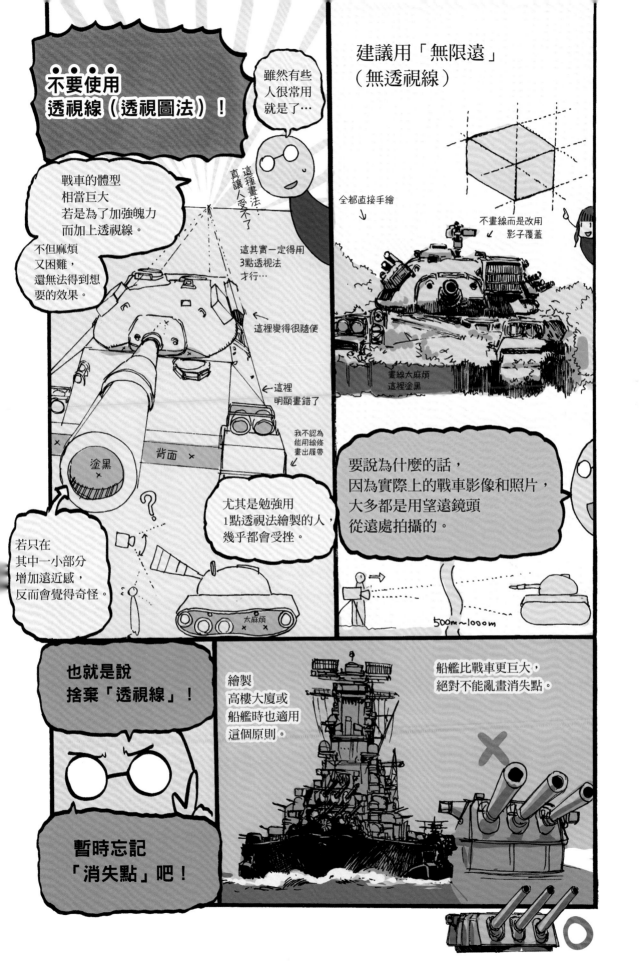

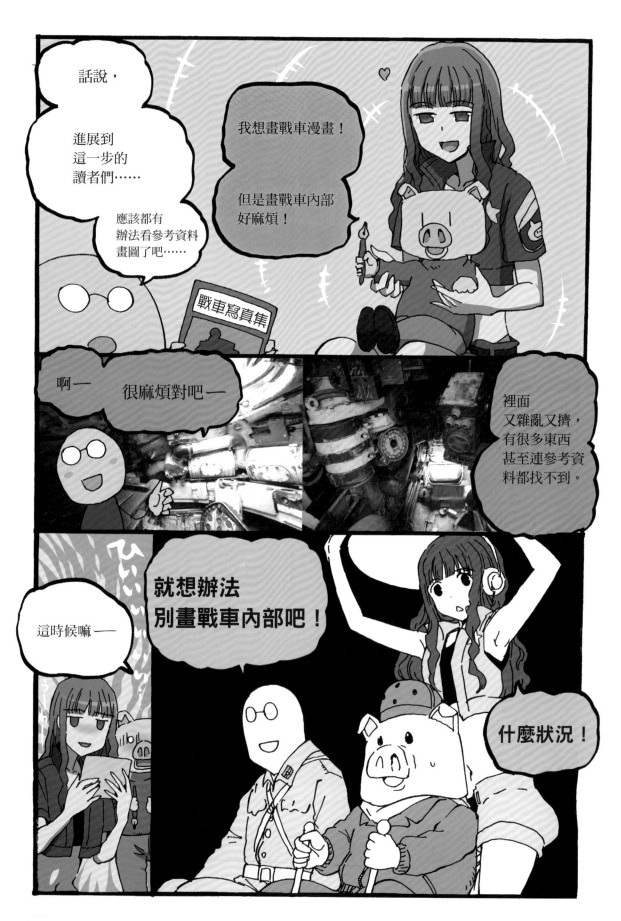

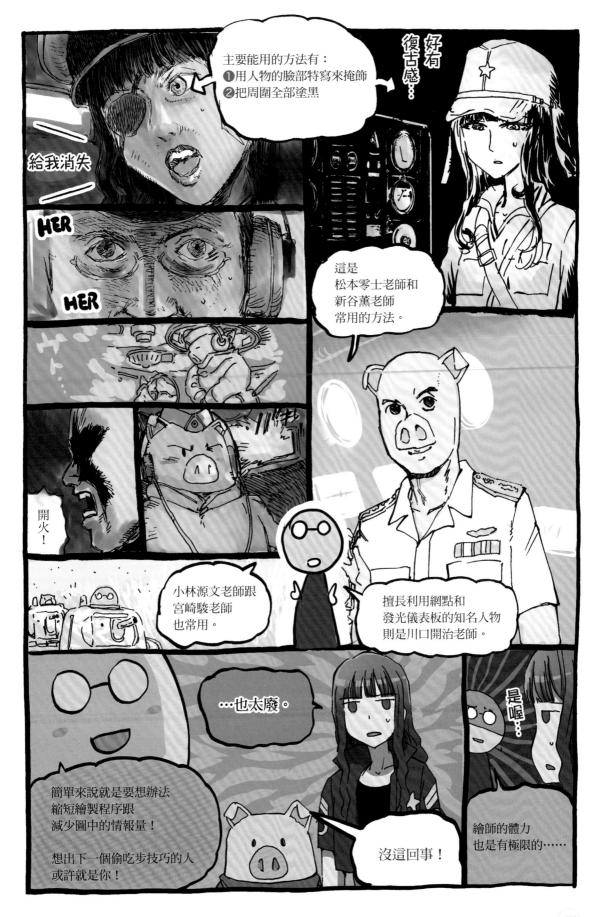

主要能用的方法有：
❶用人物的臉部特寫來掩飾
❷把周圍全部塗黑

好有復古感…

給我消失

HER

HER

開火！

這是
松本零士老師和
新谷薰老師
常用的方法。

擅長利用網點和
發光儀表板的知名人物
則是川口開治老師。

小林源文老師跟
宮崎駿老師
也常用。

…也太廢。

是喔…

簡單來說就是要想辦法
縮短繪製程序跟
減少圖中的情報量！

想出下一個偷吃步技巧的人
或許就是你！

沒這回事！

繪師的體力
也是有極限的……